Lee Dahye &
Lee Kyeungchull

그리움의 햇살 언어 2

MZ ARTIST
# LEE DAHYE X
# LEE KYEUNGCHULL
WRITER

이다혜 X 이경철
**그리움의 햇살 언어 2**

1판 1쇄 인쇄 | 2022년 9월 19일
1판 1쇄 발행 | 2022년 9월 26일

지 은 이 | 이다혜 이경철
펴 낸 이 | 천봉재
펴 낸 곳 | 일송북

주        소 | 서울시 성북구 성북로 4길 27-19(2층)
전        화 | 02-2299-1290~1
팩        스 | 02-2299-1292
이 메 일 | minato3@hanmail.net
홈페이지 | www.ilsongbook.com
등        록 | 1998. 8. 13(제 303-3030002510020060000049호)

※ 책값은 뒤표지에 있습니다. 잘못된 책은 구입처에서 교환해 드립니다.

빛 한 점의 빅뱅이 띄운 사계절 그림편지

# Lee Dahye &
# Lee Kyeungchull

## 그리움의 햇살 언어 2

그림 **이다혜** ｜ 글 **이경철**

일송북

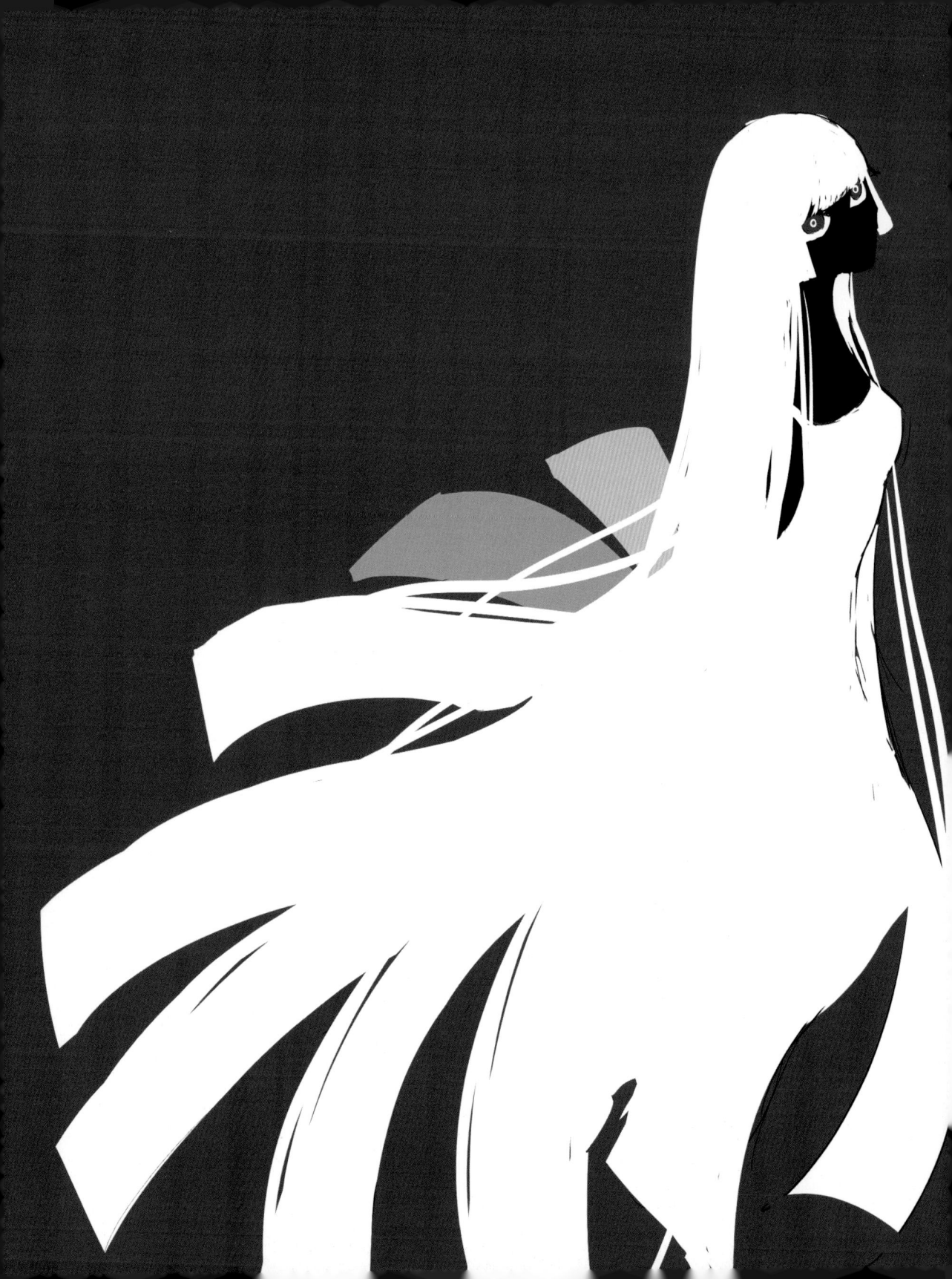

그리움, 트라우마의 빛깔과 에너지

# a picture letter

# 이다혜의 뒤집힌 세상

장 샤를르 장봉 (파리 8대학 예술철학 박사, 미술평론가)
by Jean-Charles Jambon(Ph. D.)

한국화가 이다혜가 디지털 기술을 장착한 MZ[1]세대라는 것을 알았을 때 바로 한병철의 최신 저술인 〈사물의 종말 -삶의 세계의 격변〉[2]이 생각났다. 사실, 한국 출신의 재독 철학자인 한병철은 날카롭고 가혹하면서도 뭔가 우리를 불편하게 하는 이 글에서 철학자 하이데거(Martin Heidegger)와 발터 벤자민(Walter Benjamin)의 사상뿐 아니라 프랑크푸르트 학파의 비관주의를 언급하며, 도래할 세상의 어두운 모습을 그려낸다. 그 세상은 온통 디지털 세상으로, 현실을 비현실화하며 육체에서 영혼을 이탈시키는 디지털의 전지전능으로 인해 사물의 세계는 정보의 세계에 자리를 내준 데 대한 책임이 있다는 것이다.

"우리는 더 이상 지구와 하늘에 거주하지 않고 위성영상지도인 구글 어스(Google Earth)와 무형의 클라우드(Cloud) 가상 공간에 거주합니다. 세상은 점점 더 규정하기 어렵고, 흐릿하며, 유령처럼 되어 가고 있습니다."

---

1) MZ:세대를 구분하는 한국 어휘의 특정한 용어로 1980년에서 2000년대 초 사이에 출생한 밀레니얼세대와 1995년부터 2010년 사이에 태어난 Z세대(디지털 네이티브 Gen)로 컴퓨터와 인터넷을 통해 세상을 경험한 젊은이를 통칭하는 용어이다.
2) 〈사물의 종말 -삶의 세계의 격변〉은 〈리추얼의 종말〉이라는 이름으로 국내에 출판되어 있다.

구토감, 멀미, 우울

유페미즘, 날개, 하늘

플라워, 멀미1

플라워, 멀미2

물론 과장되고 비판은 의심할 여지 없이 과한 부분도 있지만 이 철학자는 우리에게 질문을 던지며 현재 변화하는 세상에 직면하여 경계할 필요가 있음을 피력하고 있다. 이를 위한 이해로 책과 전자책을 구분하는 것이 가장 적절해 보인다; 책의 운명은 물질이 갖는 '물질성'의 운명이다. 물질로 실존하는 것이다. 이와 달리 전자책은 정보일 뿐, 정보를 잃으면 존재의 특성을 잃게 된다.

"그것은 우리의 '것'에 속하지 않고, 다만 접근할 수 있을 뿐이다. 그것은 늙지 않고, 어느

장소에도 속하지 않으며, 장인 정신 소유자도 없다."

그렇다면 디지털 예술 작품은 어떨까?

화가 이다혜는 김종근 미술평론가가 우리에게 상기시켜 주듯이, 각주에 언급된 두 세대의 중심에 서 있다. 더욱이 이 작가는 어릴 때부터 캐나다에서 유학생활을 해서인지 한병철의 디지털에 대한 염세주의가 지나친 우려라는 걸 보여 줄 뿐만 아니라, 너무 이분법적인 세계관에. 갇히지도 않는다.

실제로 이다혜의 작업의 특징은 휴대폰이나 아이패드와 같은 기술적 도구를 활용해 이미지를 만든다는 점이다. 이 작업은 그녀를 우울증에 빠지게 하는 것이 아니라 작업을 통해 오히려 우울증의 순간을 가장 잘 벗어날 수 있다고 말한다. 작가는 우울증을 벗어나면서 일본 만화 거장들, 가령 이토 준지의 호러 작품에 아주 일찍부터 열정을 가졌다고 한다. 이것은 한국의 나이 먹은 일부 기성세대들과 달리 의미가 변형된 또 다른 형태로 현대 일본 문화의 중요성을 어필하고 있다. 그녀의 트레이드 마크인 단편화와 일러스트레이션은 그녀 작품의 또 다른 두 가지 중요한 특징이다.

그녀의 작품 이미지는 디지털 미디어로 인한 시각적 문화를 삶의 한 형태로 간주한 T. W. J. Mitchell과 그런 삶의 상징적 전환을 생각해 본다면, 한 문화에서 다른 문화로, 동시에 한 매체에서 다른 매체로 완전히 이동하는 특성과 힘을 가지고 있지 않을까? 그녀의 작품은 이미지를 통해 그리고 이미지 안에서 펼쳐지는 내면의 삶과 연결되어 있어 분명 시적 표현이라고 할 수 있다. 텍스트-이미지, 드로잉-회화, 물질성-비물질성, 예술-비예술, 구상-추상화, 서사-보여 주기 등의 모순을 넘어설 수 있는 능력인 그것은 경계, 사이, 경계 사이에 위치하고 있지 않을까? 그것은 서구의 형이상학이 낳은 모순의 틈새, 그 사이의 가장자리에 있지 않을까? 내가 볼 수 있었던 그녀 작품 세계의 또 다른 특징으로 남성이 거의 포함되어 있지 않다는 것을 들 수 있다.

다양한 여성 인물과 상상의 동물, 식물 및 무생물이 작품에 자주 등장하는 것이 단지 나르시시즘적 소심함을 의미하지는 않는다.

　한병철의 디지털 세상에 대한 과도한 우려와는 달리 이다혜는 우리에게 단독으로 분리되거나 자율적인 존재가 없고, 비물질성이 없는 물질성이 없으며, 충만함이 없는 비어 있음이 없고, 아래가 없는 위는 없다는 사실을 보여 준다.

　나아가 그녀의 작업은 한편 우리가 사물을 인식하고 보는 방식을 바꾸는 한편, 세상에 눈을 감지 않고 온전히 현재에 있으려면 과거의 향수에 빠지지 말아야 한다고 제안한다.

장 샤를로 장봉 박사는 프랑스 태생으로 파리 제8대학 조형예술과에서 석박사 학위를 취득했다. 파리 제8대학의 예술 철학 교수를 거쳐 프랑스의 레트로 프랑세즈 기자로도 활약했으며, 현재는 덕성여대 교수로 후학들을 지도하고 있다.

눈알. 목도리. 포니테일. 여자아이

# Un monde sens dessus dessous par Jean-Charles Jambon

by Jean-Charles Jambon (Ph. D.)

J'ai immédiatement pensé à l'un des récents ouvrages de Han Byung-Chul, « La fin des choses - Bouleversement au monde de la vie » lorsque j'ai lu que l'artiste coréenne Lee Da-hye appartenait à la génération MZ[1] qui se caractérise par son ancrage à la technologie numérique. En effet, dans cet essai incisif et cinglant, voire dérangeant, le philosophe allemand d'origine coréenne, qui se réfère à la pensée de Martin Heidegger, mais aussi à celle de Walter Benjamin et au pessimisme de l'école de Francfort, brosse un portrait très sombre du monde à venir, celui du tout numérique, responsable de la disparition du monde des choses pour laisser place à celui de l'information avec la toute-puissance de la numérisation qui déréaliserait et désincarnerait le monde :

« Nous n'habitons plus la terre et le ciel, nous habitons Google Earth et le Cloud. Le monde devient de plus en plus insaisissable, nuageux et spectral. »

Le trait est forcé et la critique sans doute excessive, mais le philosophe a le mérite de poser des questions d'actualité et d'indiquer la nécessité de demeurer vigilant face aux changements en cours. Ainsi la distinction qu'il opère entre le livre et le livre électronique paraît des plus pertinentes ; car contrairement au livre qui a un destin, une matérialité, dans la mesure où il est une chose, un livre électronique perd ce caractère de chose pour n'être plus qu'une information :

« Il ne nous appartient pas. Nous y avons seulement accès. Il est sans âge, sans lieu, sans artisanat ni propriétaire. »

Que dire alors des œuvres numériques ?

---

1) Génération MZ : terme propre au vocabulaire coréen qui permet de regrouper, regroupement critiquable pour certains auteurs, en une seule entité les milléniaux, autrement dit les personnes nées entre 1980 et 1990, et la génération Z (digital natives Gen) pour ceux et celles né.e.s à partir de 1995 jusqu'à 2010 qui ont toujours connu un monde avec une forte présence de l'informatique et d'Internet.

L'artiste coréenne Lee Da-hye qui se situe, nous rappelle le critique Kim Chong Geun, au centre des deux générations indiquées en note - qui par ailleurs a étudié au Canada dès son plus jeune âge - semble apporter un démenti non seulement au pessimisme de Lee Byung-chul, mais à sa vision par trop binaire du monde. En effet, ce qui caractérise le travail de Lee Da-hye c'est sa réappropriation d'outils technologiques comme le téléphone portable ou l'iPad pour créer des images ; loin de sombrer dans la mélancolie c'est avec ces outils qu'elle réussit le mieux, dit-elle, à sortir des moments de dépression, sachant qu'elle s'est passionnée très tôt pour les œuvres des maîtres japonais du manga d'horreur comme Junji Itō. C'est là une autre forme de réappropriation car contrairement à certains de ses aînés coréens, elle revendique l'importance de cette culture japonaise contemporaine dans et pour sa création. La fragmentation et l'illustration, qui sont en quelque sorte sa marque de fabrique, sont deux autres caractéristiques importantes de sa production. Ses images, si l'on se réfère à T.W.J. Mitchell et à la notion de tournant iconique (iconic turn), n'ont-elles pas aussi la caractéristique et le pouvoir de migrer pleinement d'un médium à un autre en même temps que d'une culture à une autre ? Son œuvre est indéniablement poétique, liée à une vie intérieure qui se déploie par et dans l'image. Par cette capacité à dépasser les contradictions texte-image, dessin-peinture, matérialité-immatérialité, art-non-art, figuration-abstraction, narration-mon-stration, ne se situe-t-elle pas en bordure, dans l'entre-deux, à l'interstice des contradictions issues de la métaphysique occidentale ? Une autre caractéristique de l'univers imageant que j'ai pu voir c'est qu'il comporte très peu de figures masculines, il ne s'agit pas pour autant d'un repli narcissique comme l'indiquent et le montrent la multiplicité des figures féminines, la présence d'animaux imaginaires, de plantes et de non-vivants.

On attend de voir se déployer les œuvres dans l'espace, de voir leur matérialité, car contrai-rement aux oppositions excessives de Han Byung-chul, Lee Da-hye nous montre qu'il n'y a pas d'existence séparée ou autonome, de matérialité sans immatérialité, de vide sans plein, de dessus sans dessous, etc. Son travail suggère aussi de transformer d'une part la façon dont nous avons de percevoir et de voir les choses, d'autre part de ne pas sombrer dans la nostalgie de ce qui-a-été afin d'être pleinement dans le présent sans pour autant fermer les yeux au(x) monde(s) à venir.

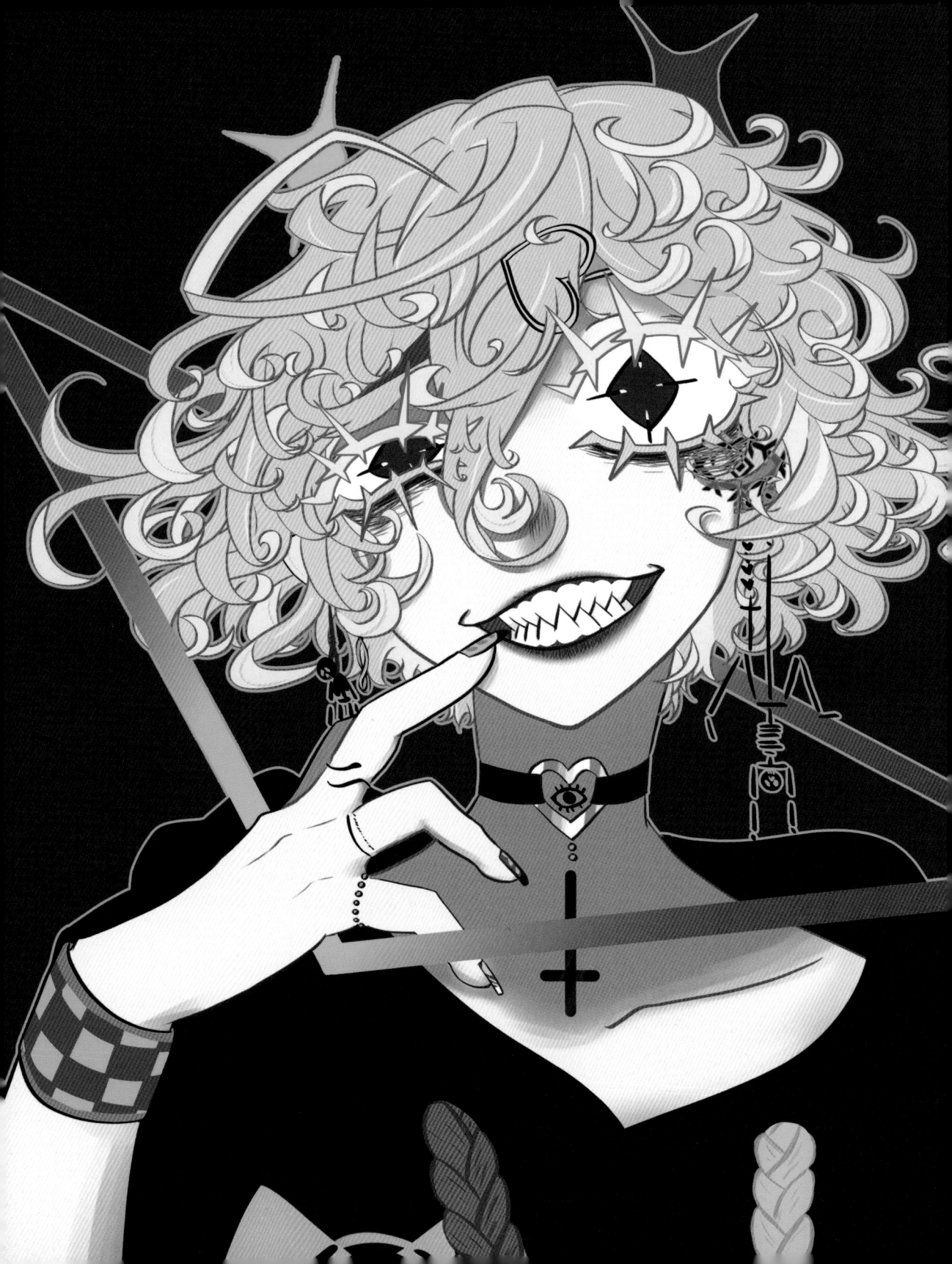

# CONTENTS

# AUTUMN

3장 가을

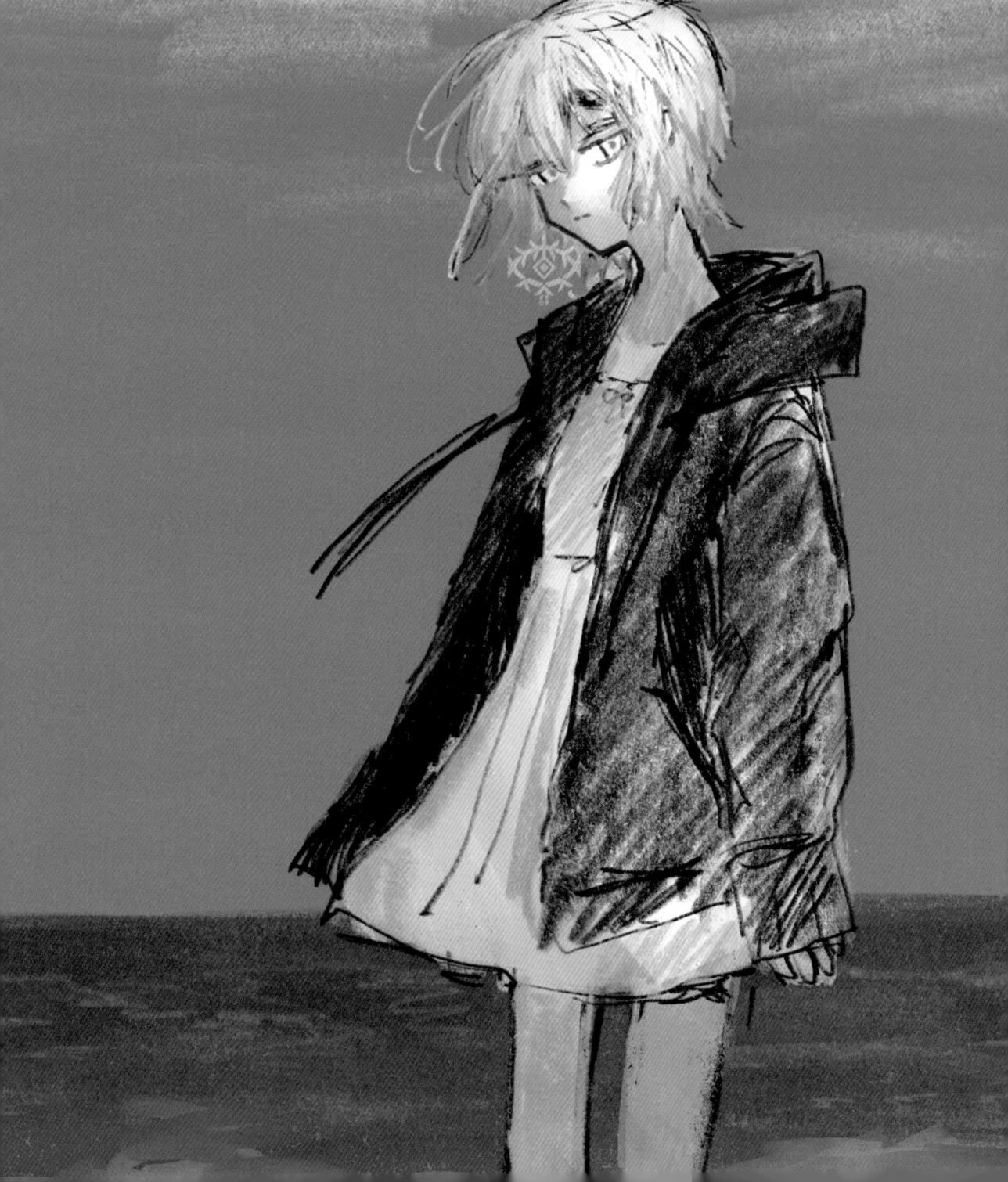

# 온몸으로 감지하는 가을 냄새, 그리움의 이모티콘

여름 내내 열어 뒀던 창문은 이제 새벽이면 닫습니다. 언뜻 부는 바람, 가느다란 풀벌레 소리, 몸서리쳐지게 시립니다. 가을의 첫 줄은 늘 이렇게 몸 시리고 외롭습니다.

세상의 새벽은 가을 초입의 풀벌레 소리로 가득합니다. 저 풀벌레 소리들은 어느 세상에서 와서 어디로 저어 가고 있는지, 어디로 가라는 소리인지 아득하기만 합니다. 또르르 맺혔다 또 또르르 흩어지는 저 풀벌레 소리들은요.

풀벌레 소리에는 기억의 파편이며 먼 예감의 기미들이 들어 있는 것 같습니다. 삼라만상 모든 것의 속내가 곧 내 마음이 돼 가는 계절이 가을입니다. 뭐 하나 맺어 놓은 게 없는데 또 어디로, 어디로 가라고 이 고요한 새벽 풀벌레들은 저리 울어대는지.

여름내 일궈 여문 것보단 쭉정이 진 나날이 많은 것 같습니다. 그래 햇살은 환한데 뭔가 텅 빈 것 같아 눈물 나는 계절이 가을입니다. 외로워서 서럽고 그리운 우리네 삶의 민얼굴 같은 가을이 왔습니다.

바다, 홀로.
반창고, 폭력, 비

밤낮 없이 떼거지로 울어쌓던 매미도 차츰 보기 어려워지니 더위도 한물가고 있음을 알 수 있습니다. 새벽녘 귀뚜라미 울음소리에 찬바람 낌새가 시립니다. 매미울음이 콘크리트 벽 뚫는 소리 같다면 귀뚜라미 울음은 돌담 틈새에 불어오는 바람 소리 같습니다.

횅하니 뚫려가는 마음에 시리게 부는 바람 소리. "더는 갈 곳 없어, 더는 갈 곳 없어"처럼 들리는 소리입니다. 그대와 나의 외로움이 외로움을 부르며 쌓여가는 가을의 소리입니다.

귀뚜라미며 풀벌레 울음소리와 시린 바람 소리에 잠 못 이루다 이른 새벽 강가로 나갔습니다. 바람에 쓸리며 별이 한층 더 외로이 반짝입니다. 구름 낀 하늘에선 노란 달이 바삐 가고 날이 갈수록 시린 강물도 바삐 바삐 흘러갑니다.

어찌해볼 수 없는 외로움과 그리움을 떠내려 보내려고 나간 강의 다리 난간 위. 그리움 출렁이며 강도 달도 그리운 곳으로 그렇게 그렇게 흘러가고 있습니다. 밤새 가슴속 흘린 눈물 강물 되어 천리만리 흘러가고 있네요.

지난여름 투르판 열사의 사

새벽녘. 장미.
그리움. 사랑

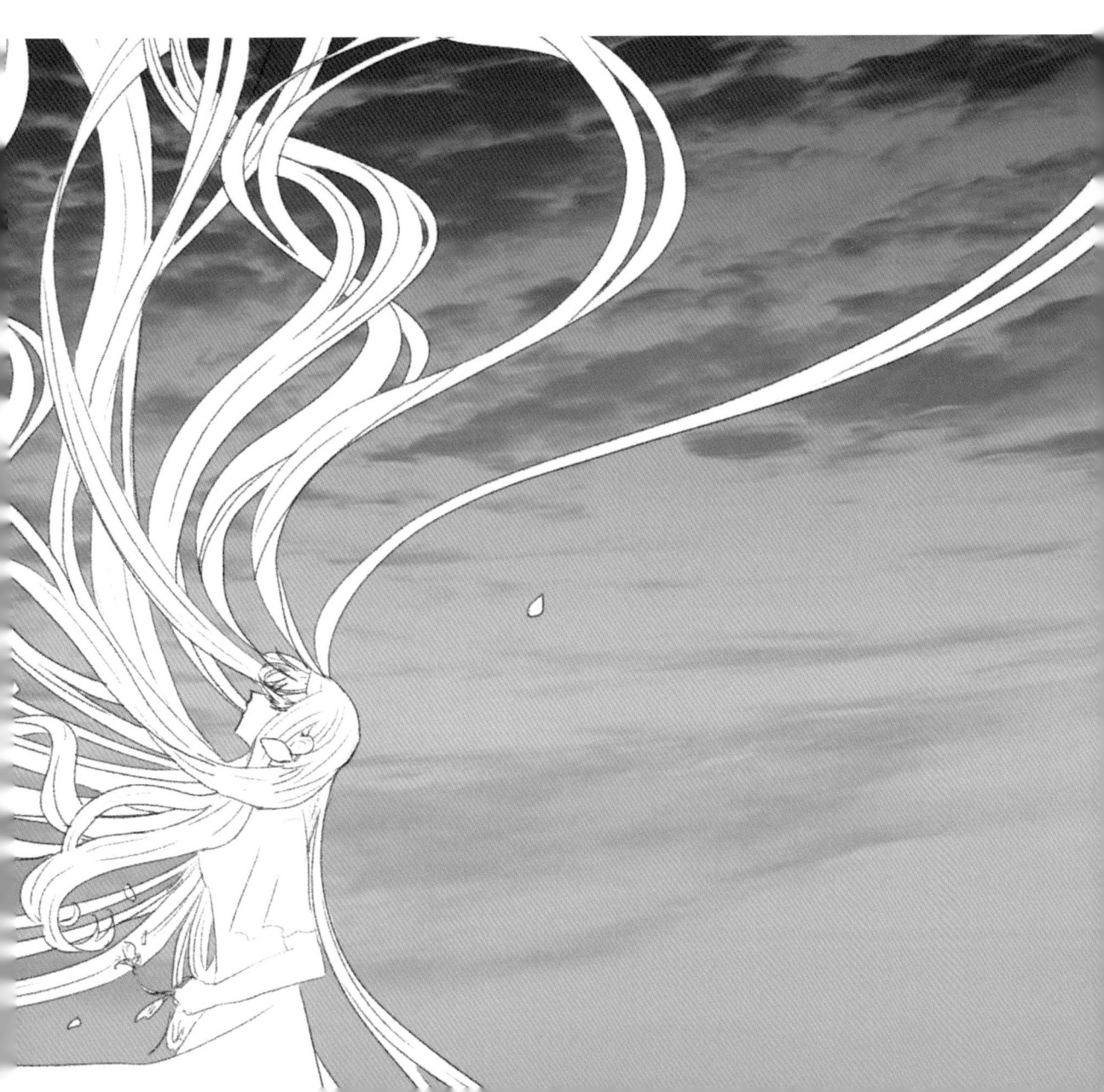

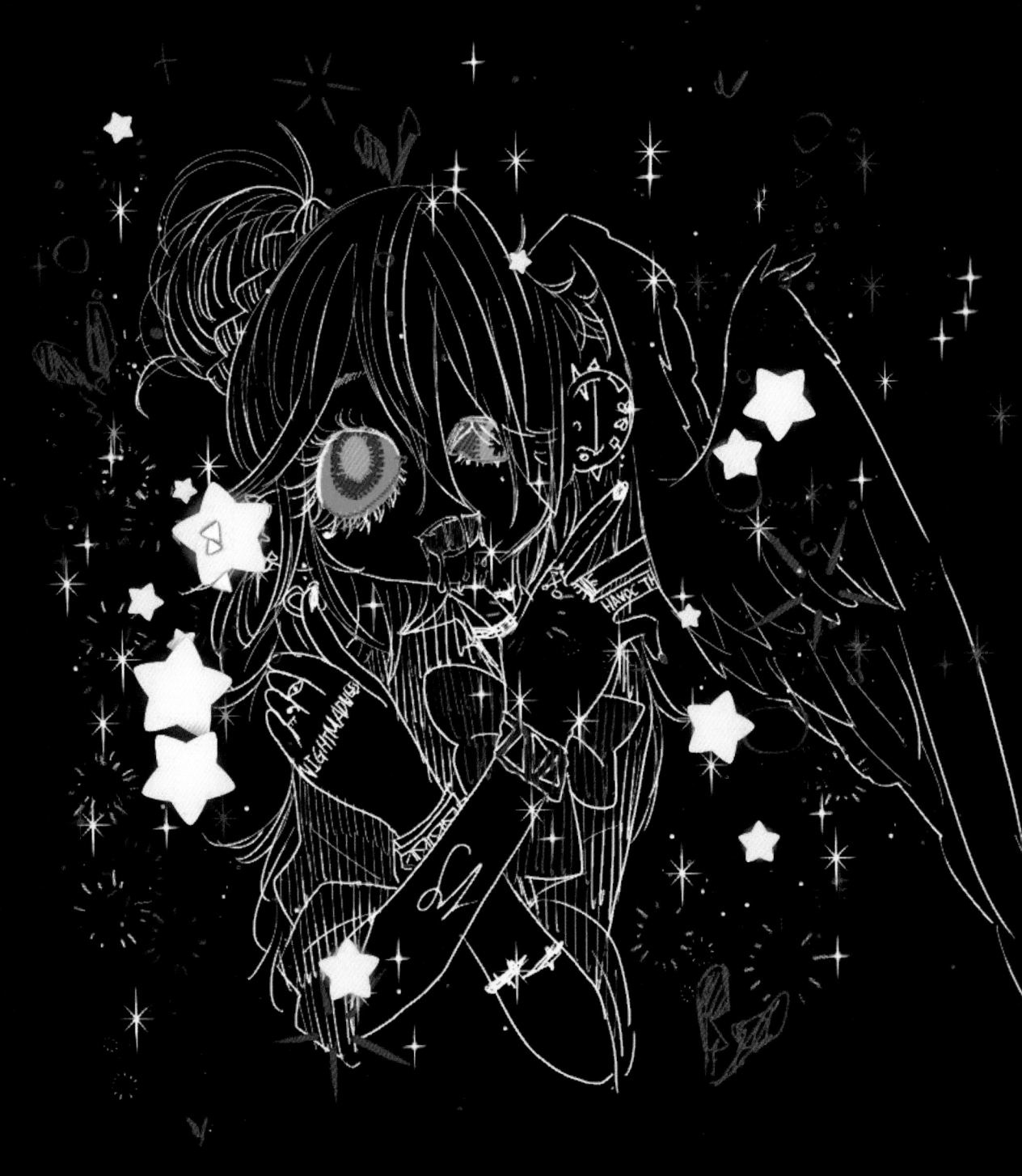

막과 화염산 폭염 속을 걸으며 그대 생각만 했습니다. 우르무치 쪽 설산 천산산맥을 오르며 속으로는 울고 또 울었습니다.

냉정과 열정 사이에 숨겨진 그리움, 어찌해 볼 수 없는 그리움의 회한 같은 것이 치고 올라와서 말입니다. 어찌어찌해 보려 해도 아픔과 눈물만이 이어지는 그리움의 본원적인 한계 상황 같은 것들이 밀려와서 말입니다.

그러나 가을은 이제 그런 것들, 그리움의 집착과 이별할 때입니다. 그대가 말했듯 성숙과 결실과 질서의 계절이 가을 아닌가요. 열정과 집착에 따른 아픔도 눈물도 이제 좀 더 큰 사랑과 평온을 위해 무르익어야 할 계절이 가을 아니겠습니까.

그래 마음 가라앉히고 가을을 다시 한번 가만히 보고 들어 봅니다. 마른 옥수수 잎 서걱거리는 바람 소리. 새벽녘 귀뚜라미 울음소리. 해맑은 높이를 나는 고추잠자리. 황금색 띠어가며 넘실거리는 들녘이 보이고 들립니다.

짐승처럼 치닫던 열정과 회한이 이제 나무 그늘에 드러누워 숨을 헐떡이는 소리가 들립니다. 햇살과 그늘 그 사이를 부는 바람이 보입니다. 늦더위의 따가운 햇살 아래 온몸으로 느끼는 가을의 낌새. 가는 여름과 오는 가을 그 사이의 눈부심이 보입니다.

너른 들판의 평행선에 수직으로 선 것들. 여름날의 미루나무 그리고 가을날의 수수깡들. 빈 바람 하릴없이 수수깡 하모니카 부는 소리에 날아오르는 새 떼들도 보입니다.

그리고 막 피어오고 있는 가을꽃들도 보입니다. 이울 대로 이울어 꽃대 위에서 메말라 가는 여름꽃들도 보이고요. 그렇게 온몸으로 가을을 보고 듣고 감촉하고 느끼며 「가을꽃 여름꽃」이란 시를 지어 보았습니다.

**처서處暑에 오는 가을꽃은 어디쯤 오고 있나.**
**갈맷빛 하늘 닮은 여리고 가는 촉각**
**똑, 또르르 귀뚜리 목탁 두드리며**
**어디쯤 오고 있나.**

(2차 창작 -게임. 쿠키런)

헝클어진 덤불 속 저 대찬 쑥부쟁이며 싸리들국화

어느 돌 비탈 너덜겅 건너서 오고 있나.

먼 길 모롱이 휘어오는 저 코스모스

무얼 저리 온몸으로 출렁이며 오고 있나.

처서에 가는 여름꽃은 어디쯤 가고 있나.

텅 비어가는 하늘, 귓불에 감기는 서늘한 바람

못내 그리운 고것들 아슴아슴

어디쯤 가고 있나.

빨강 심지 쟁여 놓고 하나하나 다 타들어 가던 목백일홍

층층이 사그라지는 저 노을 속 어느 하늘 가고 있나.

물가에서도 바싹바싹 마른 목 축이던 물빛 수국水菊

그리움 한 모금에 몇 리씩이나 가고 있나.

(2차 창작 - 게임, DJ Max) 리듬, 기차, DJmax, 여행

입추 지나 시린 마음의 거처 같은 처서에 그대를 향한 그리움이 이렇게 가을의 온몸의 촉각으로 터져 나오더군요. 다시 만남과 어쩔 수 없는 이별이라는 그리움의 본원적 딜레마가 그리 아프지 않게 이렇게 시로 터져 나오더군요.

그대도 가을의 정취와 마음을 정갈한 소녀 이모티콘으로 보여 주고 있군요. 옅은 살색의 톤이 점점 더 단풍빛으로 물들고 있군요. 잘 정돈된 긴 머리와 보라색 셔츠가 정갈하고 성스러운 마음, 그리움을 대신 보여 주고 있고요.

그는 사과가 너무 빨갛다고 생각했다. 늑대, 사과, 숲, 미아

그런 그리움이 꽃으로 툭, 툭 피어나고 있군요. 마음의 향기가 마지막 꿀을 따기 위해 꽃을 찾아드는 벌처럼 나는 듯도 하고요. 그대도 가을을 온몸의 감촉으로 그리고 있군요.

　노을 진 갈대숲도 거닐고 있군요. 갈대밭 속속들이 붉게 물들여오는 노을. 그런 노을 속으로 허옇게 흩어져 가는 갈대꽃 홑씨들. 가을날의 정취를 한껏 만끽하며 보여 주고 있군요.

　그래요. 그림은 시각으로 보여 주는 것만은 아니라는 것을 그대의 좋은 그림들은 다시금 확인해 주고 있군요. 청각이 있고 후각과 촉각 등 오감이 다 묻어나고 있으니까요. 그런 감촉이 촉촉이 내 마음을 적셔 오며 다시금 정갈한 그리움을 불러오고 있습니다.

　그래서 풍경화와 함께 여성들의 그리움을 육감적으로 그린 화가인 르누아르는 "그림은 보는 것이 아니다"라고 단언했을까요. 그러면서 그림이 풍경화라면 그 속을 산책하고 싶고 여성을 그린 그림이라면 애무하고 싶다고 했을까요.

　그대의 「꽃의 가을」은 그리움, 뭐라 형용하기 힘든 그 카오스 세계를 잘 정돈된 코스모스 세계로 보여 주고 있기도 하군요. 그대의 가을 이모티콘은 가을이 오면 하늘을 가득 담고 피어나는 가을의 전령사인 코스모스꽃의 이름이 왜 코스모스인지 알려 주고 있군요.

　그 이모티콘에서 그대의 그리움으로 별처럼 피어나는 꽃도 코스모스인가요. 잘 정돈된 그리움에서 향기와 함께 행복도 묻어나고 있으니.

　"우리 삶에는 많은 괴로움이 있다. 그런 많은 괴로움이 있는데도 그 근본에는 선善이라는 행복이 있어야 한다. 나는 그것을 그리려 한다."

　이는 종일 고개를 숙여야 하는 밭일 노동의 괴로움을 겪으면서도, 경건하고 행복한 모습을 담은 그림 「이삭 줍는 여인들」로 유명한 화가 밀레가 한 말이지요. 애증愛憎의 그 끝간데없는 고통이 있는데도 그대도 그렇게 그리움을 가을의 정취에 담아 선하게 드러내고 있군요.

　'코스모스'는 그리스어로 '질서'라는 뜻이지요. '혼돈'을 의미하는 카오스의 상대된 말로 나온 것이지요. 고대 그리스인들은 만물이 조화롭게, 질서 있게 어울리는 세계를 우주로 보

았기에 '코스모스'는 우주를 가리키는 용어이기도 했죠.

우주 탄생의 기원인 대폭발이 일어나 빛을 발하며 별들과 만물을 낳기 이전인 캄캄한 혼돈의 상태에서 코스모스인 우주가 탄생한 것입니다. 그러므로 코스모스는 빛의 세계요, 질서의 세계요, 서로서로 제 자리에서 제 본분을 다하며 어우러지는 조화로운 세계 아니겠습니까.

아, 그러나 저는 그리움, 그 카오스 세계를 여태 벗어나지 못하고 있나 봅니다. 그런 무명無明의 혼돈에 빠져 그대가 있는데도 그리움에, 사랑에 이리 갈증을 내고 있는 것 같습니다. 그래 그런 무명 연가戀歌나 쓰고 있나 봅니다.

그런 착잡한 마음이 지난여름 장마에 깨끗하게 씻긴 정릉천변을 다시 걷게 합니다. 북한산 계곡에서 흘러내린 맑은 물에 버들치 피라미들이 즐겁게 노닐고 있습니다. 대낮 쏟아지는 청량한 햇살에 물고기 검푸른 등살과 하얀 배때기가 사금파리처럼 반짝입니다.

물과 바람과 햇살에 맑게 씻긴 너럭바위에 앉으니 마음도 청량해집니다. 그렇게 오랫동안 앉아 마음을, 이리저리 얽혀 착잡한 그리움을 훌훌 털며 거풍擧風시킵니다.

그리움에 찌든 마음을 거풍합니다. 내 마음속에 남아 있는 가슴 아픈 기억들을 털어내면 눈부신 햇살을 다시 한번 느껴 볼 수 있을까요? 그래서 그대 향한 이 내 그리움도 다시 맑아지고 깊어지고 아름다워질 수 있을까요?

# 가을날
## 그리움 원형의 전설

여름 내내 반짝이던 싸리꽃이 자지러든 자리에 갈대꽃이 피어 은빛살이 출렁입니다. 금방이라도 끊길 듯 팽팽한 하늘의 투명한 심연으로부터 금빛 햇살과 은빛 햇살이 비스듬히 내리꽂힙니다.

튼튼하게 지어진 옛 성벽 위로 고추잠자리 여섯 마리가 날고 있습니다. 삼베처럼 성근 잠자리 날개 틈새가 낳는 허공 또 허공 속에 자유로운 시그널들이 우주의 가을을 엽니다. 그 잠깐의 틈새에서 가을꽃이 피고 지고 있습니다. 그 잠깐의 생에 그리움만 영원합니다.

쏟아지는 가을 햇살 속에선 먼, 머언 날 엄마 손 놓친 아이의 짠한 울음소리가 들려오는 듯합니다. 조락凋落과 이별을 예감하는 투명하고 쓸쓸한 심사는 가을 한가운데서 되풀이되는 가을 원형의 전설이 됩니다.

"생사生死의 길은/예 있으매 머뭇거리고,/나는 간다는 말도/못다 이르고 어찌 갑니까.//어느 가을 이른 바람에/이에 저에 떨어질 잎처럼,/한 가지에 나고서도/가는 곳 모르는지요.//아아, 미타찰彌陀刹에서 만날 나/도道 닦아 기다리겠습니다."

학창 시절 배워 잘 아는 이 시는 통일신라 시대의 고승인 월명사가 지은 「제망매가祭亡妹歌」입니다. 제목처럼 죽은 누이의 서러운 혼을 달래기 위해 쓴 시죠. 이 바람 저 바람에

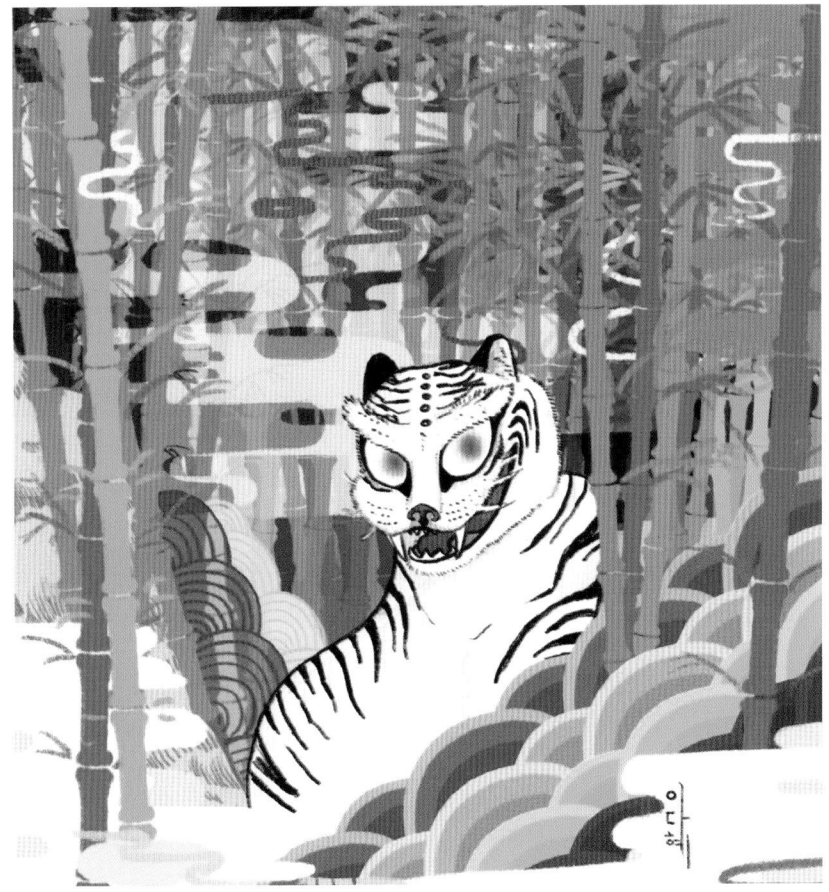

호랑이, 백호, 대나무숲, 전설, 설화, 시선

이리저리 나뭇잎이 떨어지는 조락의 계절 가을이면 이 시가 서럽게 떠오르며 시도 때도 없는 이별을 예감케 합니다.

　우리네 서정시의 가을 원형 시로 내 가슴에 박힌 시가 이 시입니다. 다정다감한 혈족인 '누이'만 제 그리움의 대상인 '그대'로 바꿔주면요.

별과 해와 달

날로 휑하니 비어가는 하늘과 차가워지는 강에서는 철새들이 화살표 편대비행 연습을 하고 있습니다. 노련한 길잡이 새를 필두로 올해 태어난 새끼 새까지 활주로를 내달리다 이륙하는 비행기처럼 강물을 한참 박차고 비상합니다. 그리고 동네 하늘을 한 바퀴 빙 돌고 착륙하는 연습을 하곤 합니다.

한철 잘 보내고 나서 떠나온 먼 고향까지 몇날 며칠을 날아가기 위한 연습이겠지요. 철새들이 그렇게 온 힘을 다해 비행 연습을 하는 모습을 바라보며 저도 어려서 떠나온 고향에 대한 그리움에 어쩔 수 없이 젖어 들기도 합니다.

초등학교 입학 전 여섯 살 때든가 일곱 살 때든가 엄마, 이모 따라 고향 담양에서 정읍으로 갔던 일이 전생의 일인지, 후생의 일인지 아물아물합니다. 관방천이라는 영산강 상류 물길을 따라가다 백양사 앞을 거쳐 내장산을 넘어가던 물길, 산길에 물든 단풍들이 가을의 원형처럼 떠오르곤 합니다.

관방천변에는 족히 수백 년은 된 것 같은 느티나무 팽나무 느릅나무 등 노거수 수백 그루가 줄지어 서 있습니다. 어느 바람에 문득 흩어져 날리는 노거수들의 오래된 절간의 단청丹靑처럼 고색창연한 나뭇잎들. 그리움의 한이 멍울진 우리네 정한이 밴 그 색감이 지금도 눈에 선합니다.

그리고 백양사와 내장산의 그 유명한 단풍나무 단풍 색깔이 선연한 기억으로 박혀 있습니다. 잡티 하나 없이 순열하게 붉은 그 단풍나무 이파리들이야말로 제 그리움, 단심丹心의 원형일 것입니다.

그대가 그린 푸른 대나무 숲속 호랑이를 한참 들여다봤습니다. 제 고향 담양은 사철 내내 푸른 대나무의 고향이기도 하지요. 집 앞뒤에도 대나무밭이 있고 산에도 군데군데 대나무 숲이 들어차 있습니다.

그렇게 흔한 대나무들을 베어내 영산강 상류 강물에 단으로 엮어 세운 후 물을 먹여 햇볕에 잘 말립니다. 농한기인 겨울철에 대나무 바구니며 발 등 가재 도구를 만들어 전국 방방곡곡으로 이고 지고 다니며 팔기 위해서죠.

관방천에 가을이 무르익으면 강심에 수직으로 선 그런 대나무단을 향해 표표히 날리는 노거수들의 낙엽들이 장관이죠. 수백 년 된 아름드리 노거수들에 비하면 대나무는 나무도 아니고 풀도 아니고 아무것도 아닌데도 우뚝 서 있습니다.

그런 대나무단에 비해 몇 아름드리 노거수의 낙엽들이 간다는 말도 제대로 하지 못하고 환한 햇살 속으로 떠나고 있는 풍경은 눈물겹도록 아름답지요. 우리네 만남과 이별, 생사의 길을 떠올리게 하며 많은 이야기를 풀어내게 합니다.

그대의 그림 속 대나무 숲도 많은 이야기의 배경이 되고 있군요. 입을 벌겋게 벌리고 날카로운 이빨을 드러내고 있는 호랑이도 무섭고요. 그런데 가만히 들여다보니 꼭 무서운 것만도 아니군요. 우리네 민화와 전래동화 속에 나오는 친근한 호랑이군요.

호랑이가 앉아 있는 자리에도, 내뿜는 입김에도 무지개 색깔이 피어나고 있네요. 원색의 선명한 빛깔이 아니라 세월에 바랜 단청 같은 무지갯빛이 전래 동화를 이야기하게 하고 있네요.

멀리 행상을 떠났다가 돌아오는 엄마한테 "떡 하나 주면 안 잡아먹지" 하는 호랑이 이야기부터 수많은 이야기를 들을 수 있게 하네요. 그래요. 그대가 그린 대나무 숲속 호랑이 그림은 우리네 이야기의 원형이 되어 많은 이야기를 들려주고 있군요.

그런 대나무 숲속 호랑이는 또 다른 그림에선 아름다운 여인 이야기로 바뀌고 있군요. 푸른 대숲도 검푸른 동굴 같은 공간으로 바뀌고 있고요. 그래서 곰이 오로지 임을 향한 그리움 하나로 어두운 동굴 속에서 도를 닦아 아름다운 여인으로 환생했지요. 그 후 환웅과 결혼해 단군을 낳아 우리 민족 최초의 나라인 고조선을 건국했다는 단군신화를 들려주고 있는 듯도 하군요.

우리가 흔히 쓰는 '원형元型'이란 말은 분석심리학자 카를 융에 의해 좀 더 구체적인 심리적 기제가 됐습니다. 우리 인간의 종족, 혹은 집단무의식 속에는 한 대상을 대할 때 똑같이 반응하는 보편성이 있는데, 이것에서 비롯돼 형성된 형태, 이미지가 원형입니다.

쉽게 말해 유사한 여러 이미지나 이야기를 나오게 하는 원본이 원형인 거겠죠. 지금 우

리가 언어 대신 소통하고 있는 이모티콘의 이미지들도 인류의 유전자를 통해 유전돼 온 집단무의식, 원형 때문에 가능한 것이겠죠. 그래서 서로 주고받는 상대방에 따라 그 상황에 딱 들어맞는 느낌, 이야기를 주고받게 하고 있지 않습니까.

그대의 대나무 숲속 호랑이와 아름다운 여인 이미지는 우리 민족의 전래된 무의식에 호소하며 많은 이야기를 들려 주고 있습니다. 그 색감과 소재와 해학적인 형태로 인해서요. 특히 대나무 고향에서 옛이야기를 듣고 자란 내게는 가을의 원형 전설로 다가오는군요.

단풍 들어가는 나무 아래 테이블, 지그시 눈 감고 귀는 쫑긋 세우고 다과를 들며 휴식을 취하는 이가 그대인가요, 여우인가요. 여우의 토실토실함이 보여 마음도 여유롭고 편안해지는군요.

그대도, 나도, 우리도 그렇게 편안한 자세로 가을을 완상하고 있군요. 산은 삼각형, 구름은 흰 구름 뭉게뭉게 피어오르게 해 누가 보아도 산은 산이요, 구름은 구름이게끔 보이게 하는 원형적 형태를 띠고 있군요.

그런 원형적 이미지가 고향과 가을, 그리고 그리움에 대해 많은 이야기를 편하게 하게 해줍니다. 대숲 속의 호랑이 이미지가 우리네 이야기를 하게 한다면 그 여우의 이미지는 인류 심성의 보편적 이야기를 들려주는 듯하군요.

그래요. 그동안 우리는 고향, 원형의 세계로부터 너무너무 멀리 떠나와 살아왔습니다. 산은 산이요, 물은 물이지만 그게 아니라 하며 자신의 개성, 에고만 너무 날카롭게 세우고 살아왔습니다.

원형적 이미지들은 그런 우리네 삶을 다시 본디로 돌아가게 해서 편안한 휴식처를 제공하고 있습니다. 수없는 날을 뒤척이며 이리저리 울며불며 붙잡아도 보고 보내 주기도 하는 우리네 그리움을 정갈하게 다듬어 순정을 다시 돌려 주는 게 원형입니다.

화살나무 꼭대기가 발갛게 단풍이 들어가고 있습니다. 그 위에선 꼬리가 빨간 고추잠자리가 맴돌고 있고요. 빨갛게 악센트를 찍은 그런 가을 풍경이 또다시 그리움을 부르고 있습니다.

쭉쭉 곧게 뻗은 가지에 화살 깃털 같은 것이 달려 있기에 화살나무죠. 그 가지 끝이 빨갛게 달아올라 겨누고 있는 과녁은 허공. 그 허공 속에서는 딱히 오갈 데 없는 고추잠자리가 하릴없이 맴돌고 있습니다.

가을날의 이런 풍경이 그리움의 본원적인 형태, 원형일까요? 딱히 대상도 없는데 뭔가 그리워지고 텅 비어가는 허공에서 쏟아지는 햇살 속에서는 먼 옛날 누군가와 이별한 울음소리만 들리는 듯하니.

그런 서러운 생각에 쪼그리고 앉아 갓 피어오르는 들국화의 그 조그마한 낯짝을 들여다봅니다. 동그랗게 예쁜 색색의 꽃술을 에두르며 햇살 프리즘이 맺히고 있군요. 제 눈썹에도 햇살은 그렇게 프리즘 그 고운 빛깔로 돌고 또 에돌며 그리움을 피어올리고 있고요.

그런 고운 눈썹을 가진 그대가 그립습니다. 금강산의 끝자락 진부령과 설악의 첫 자락 미시령이 만나 어우러지며 흐르는 북천가에 앉아 종일 가을의 정취에 취해 본 적이 있습니다.

점점 시려지는 바람과 풀벌레 소리에 귓불이 서늘해져 문득 고개를 쳐들고 맞은편을 봤습니다. 그리고 나처럼 혼자 앉아 물을 바라보고 있는 여인의 엷게 색조 화장한 눈꺼풀 사이로 산그림자가 지고 있는 걸 보았습니다. 흠칫 놀라 그대인가 싶어 한참을 바라본 적이 있습니다.

만남. 두 사람. 지켜보는 사람. 메타. 세이

그렇게 가을날 그리움을 더욱 정갈하고 선명하게 펴고 있을 그대가 그립습니다. 가을 날 원형의 전설은 무수한 모습의 그대를 텅 비어 있게 해서 더 큰 그리움으로 내게 오게 합니다.

# 순천만 개펄과
# 갈대밭과 노을 속에서 띄우는 편지

"가을엔 편지를 하겠어요./누구라도 그대가 되어 받아 주세요./낙엽이 쌓이는 날/외로운 여자가 아름다워요."

고은 시인의 시 「가을 편지」 앞 대목입니다. 어느 외로운 가을날 시인이 즉흥적으로 쓴 시에 대학생이던 김민기가 작곡해서 직접 부르기도 하고 패티김, 최백호 등 내로라하는 가수들이 리메이크해서 즐겨 불러 유명해진 곡이죠.

지금도 가을이면 이 노래가 여기저기서 나오며 외롭고 쓸쓸한 가을 정취를 더해 가고 있습니다. 누구에게라도 편지를 쓰고 싶은 이 가을, 나도 그대에게 가을 그리움의 편지를 씁니다. 햇살 환하고 바람 삽상한 날 부칠 곳 없는 이내 마음을 띄웁니다.

내 가슴 깊숙이 자리 잡은 그대, 그대는 이 가을의 모든 것입니다. 바람에 날리는 들국화며 갈대는 물론 저 황량한 개펄과 서럽게 물들어 오는 노을도 그대입니다.

그대는 내 가슴속에 아린 추억과 그리움으로 남아 있습니다. 그런 그대, 모두 흘러갔다 부질없이 헤아리지 않고, 부칠 곳 없는 마음을 탓하지 않고 이렇게 다시 편지를 띄웁니다.

가을이 깊어 갈수록 그리움과 그로 인한 외로움도 자작자작 뜸 들어가고 있나 봅니다. 그대를 향한 글을 쓰려 해도 잘 나오지 않고 책을 읽으려 해도 읽히지 않네요. 아무도, 이젠

계절. 가을. 신책. 4의 벽

데이트. 수족관. 즐거움

아무것도 없다는 생각에 차디찬 휑한 바람이 더 시리고 아프기만 합니다.

그런 내 마음 같은, 대책 없는 그리움 속에 내던져진 내 마음 같은 황량한 개펄이 보고 싶어 순천만에 가 보았습니다. 바다가 밀려왔다 밀려가며 대책 없이 파놓은 개펄 속으로 한 번 질퍽질퍽 걸어 들어가 보려고요.

실존주의 철학자 하이데거는 임은 가 버리고 돌아올 임은 아직 오지 않은 이 궁핍한 상황을 현대로 보았습니다. 왜냐고요? 자연과 신과 합일됐던 지나간 시대는 밤하늘 별들을 보고, 신이 가라는 데로 가기만 하면 됐던 행복한 시대 아니었습니까.

그러나 그런 신과 자연과 합일을 부정하고 '신은 죽었다'며 이제 우리가 자유의지로서 선택해 그 길을 가야만 하지 않습니까. 그래 신도 없고 기댈 데도 전혀 없이 대책 없이 내던져져, 기투企投된 세상을 질척거리며 가는 게 실존이란 것이죠.

그런 인간의 실존 상황과 그리움의 본원적 상황이 다를 게 무에 있겠습니까. 이 쓸쓸한 가을날에는요. 그런 상황을 가장 잘 드러낸 현장으로 개펄이 꼽혀 순천만을 찾은 것입니다. 저 멀리 수평선에서 생명줄처럼 들어오는 물골로 질척거리며 겨우 연명하는 개펄이나 그대 향한 기약 없는 그리움으로 살아가는 나나 다를 게 무에 있겠습니까.

아! 그런데 그 질척거리는 개펄엔 갈대숲이 흐드러지게 펼쳐져 있데요. 허옇게 꽃피워 홀씨들 뭍 쪽으로만 흩날리고 있데요. 환한 햇살 속에 빛나는 그 홀씨들 바다 쪽이 아니라 개펄에라도 생명의 씨앗을 튼실하게 뿌리 내리려 악착같이 뭍 쪽으로 뭍 쪽으로 흩날리고 있데요.

예전에도 하도 쓸쓸한 날에는 이런 갈대들의 생명의 현장을 보고 몸서리치며 다시금 그리움에 살맛을 찾은 적이 있었습니다. 가까운 듯하면서도 항시 멀기만 한 그대를 아주 잃어버렸다고 생각했던 날, 바다까지 타박타박 걸어가 둔덕에 앉아 갈대밭을 하염없이 바라본 적이 있습니다.

바다 쪽에서 불어오는 바람에는 홀씨를 날리면서도 뭍 쪽에서 불어오는 바람에는 하나도 날리지 않는 갈대밭을 보며 그대와 나의 지난날을 되돌아본 적이 있습니다. 그대와

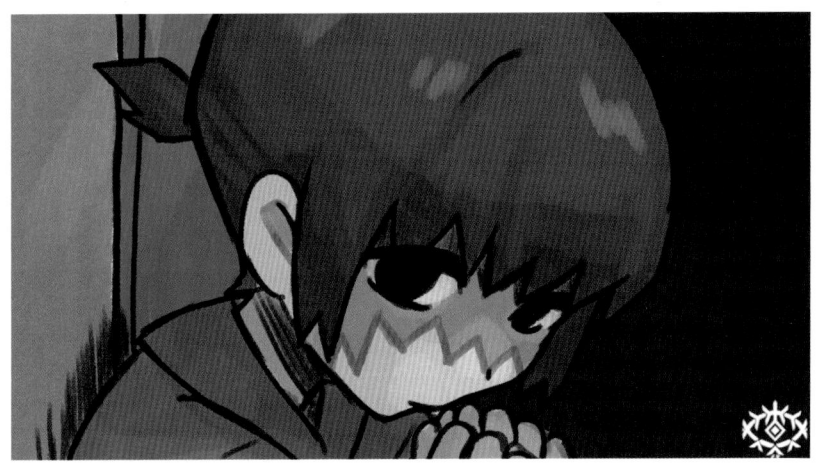

학대, 위태로움, 무감정, 무가치, 도움

나 단둘이 갈대밭 속에 숨어 밀어를 나누던 행복한 때도 떠올려
봤었습니다.

갈참나무와 굴참나무의 단풍잎도 시린 깊은 가을 산속에 그대
를 순결한 채 그냥 놔두고 저만 혼자 가서 말입니다. 어둠이 내리
고 따스한 체온이 그리워 산도 보채는 듯한 깊은 가을날 깊은 산
속에 그대를 두고 나 홀로 저벅저벅 바다까지 걸어가 그런 갈대
밭을 보았습니다.

갈대밭 너머 먼 바다를 바라보면 하늘과 바다가 환한 햇살로
포개져 환장할 정도로 자글거리는 수평선이 눈에 들어왔었습니
다. 그런데 그대와 나는 그렇게 순하게 포개지지 못하고, 그러려
는 순간에도 언제나 이별의 예감만 포개지곤 했지요.

철썩 철썩거리며 쫓으면 달아나고 달아나면 또 쫓아오는 파도
처럼 포개지지 못하고 우리네 그리움은 물거품으로 부서질 수밖
에 없지요. 포개지면 이미 그리움의 순정, 원형은 사라지는 게 우
리네 그리움의 숙명 아니겠습니까.

그대 그림도 그런 그리움의 이미지를 그대로 잘 드러내고 있군
요. 허연 갈대처럼, 그리움처럼 긴 머리카락 휘날리며 지난여름
처럼 격렬하게 포개지고 있군요. 갈대밭인지 꽃밭인지 모를 곳의
속에 숨어서요. 한편에선 그런 시절을 회상하는 듯, 부끄러운 듯
그대의 청순한 또 다른 모습이 지켜보고 있고요. 그래요. 그런 이

우울. 슬픔. 홀로

44

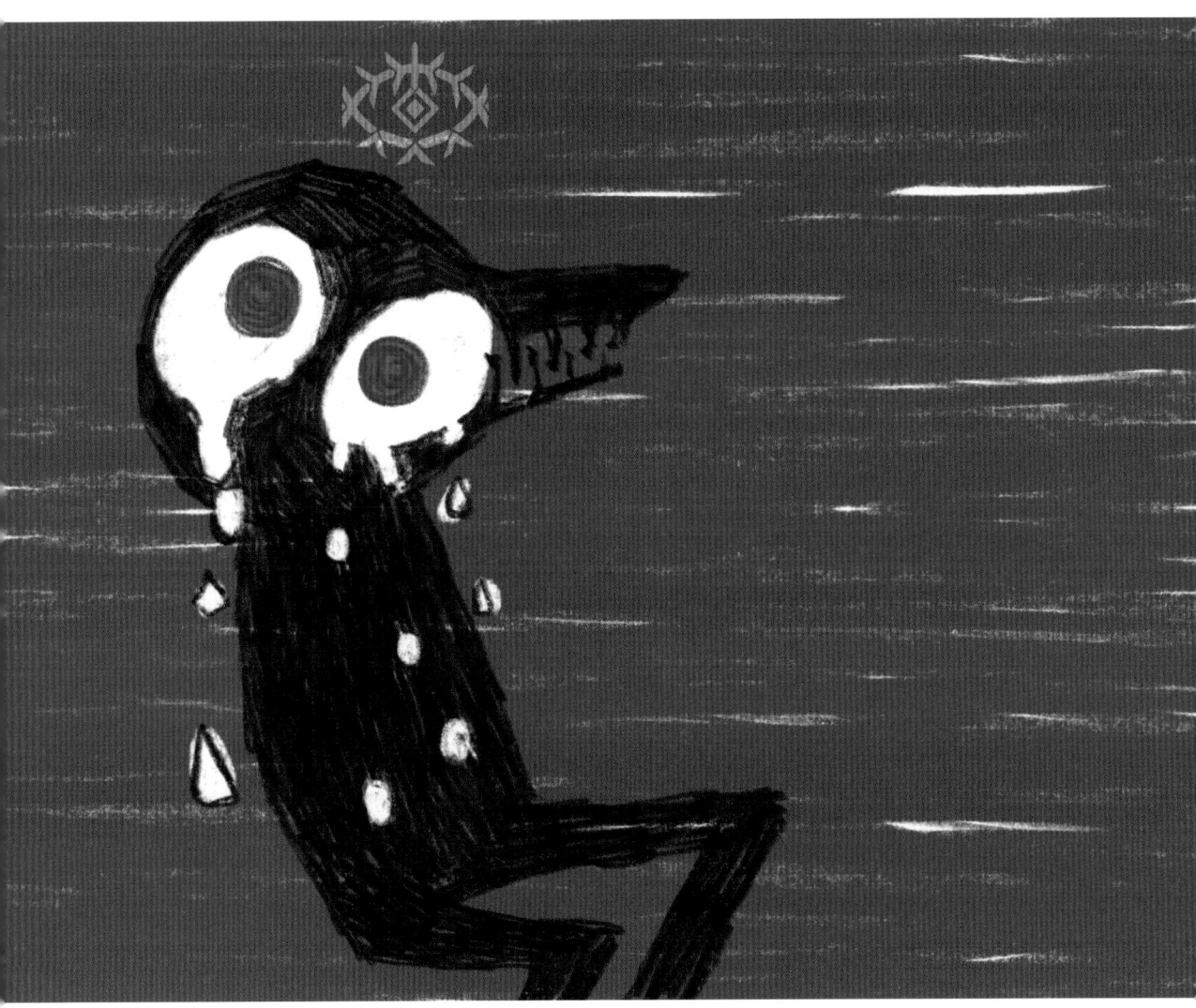

미지가 우리네 그리움의 실존적 상황일 것입니다. 그래서 유안진 시인은 「갈대꽃」이란 시에서 그런 그리움을 이렇게 읊었겠지요.

지난여름 동안
내 청춘이 마련한
한 줄기의 강물

이별의 강 언덕에는
하 그리도
흔들어 쌌는

손
그대의 흰 손
갈대꽃은 피었어라

가을바람에 갈대는 하얀 손을 흔들며, 아니 온몸을 흔들며 이별에 안녕이라 인사하고 있습니다. 환한 햇살에 그 씨앗마저 다 흩뿌리며 가는 모든 것에 안녕이라 말하다가 빈 몸이 선 채로 말라 가고 있습니다.

마음속 깊이 각인돼 아직도 아프지만 이제 정갈하게 추스를 수도 있는 우리네 아픈 이별의 자화상, 이별의 나르시시즘이 가을 언덕의 갈대꽃은 아닐는지요. 그런 갈대야말로 서정성을 가장 크게 느끼게 하는 대상이면서 온몸으로 출렁이는 그리움의 원형 아니겠습니까.

서늘한 바람과 해맑은 햇살의 가을 자체인 갈대는 그렇게 다 잊자고 합니다. 추억도 희망도, 인연도 다 훌훌 털어버리라 합니다. 그리고 선 채로 마주보며 순결한 그리움만 깃발처럼 휘날리자고 합니다.

상어이빨. 폭신함.
심연

순천만 개펄을 질척질척 지나 흐드러진 갈대숲을 회상에 잠겨 안고 돌다 그 끝자락인 와온에 이르렀습니다. 오대양 떠돌던 파도도 구름도 세월도 이곳에 편안히 눕는다는 '와온臥溫'에 오니 "이제 어찌하란 말이냐"라는 탄식이 절로 터져 나왔습니다.

노을의 명소답게 밀물져 들어온 노을도 개펄에 그대로 드러눕는군요. 그래 개펄도 하늘도 분간 없이 발갛데요. 질척이는 제 마음속 풍경, 그리움의 끝자락을 다 봐버렸는데 곱게 물들어 오는 노을, 하! 이 그리움은 도대체 어쩌면 좋겠습니까.

그런 가을날 노을의 절정에서 차이코프스키가 마지막으로 심혼을 다 쏟아부어 작곡한 교향곡 6번 「비창」이 가슴을 온통 쥐어짜며 울려 나오는 것 같데요. 모든 관악, 현악이 온통 비참의 선율을 서럽고도 아름답게 짜내는 그 주제부 하모니가 울려나오는 듯해 나도 모르게 대책 없이 와온의 노을에 타올랐습니다.

그대, 그리운 그대도 그런 노을 속에서 오고 있군요. 저 먼 우주에서 모든 행성을 다 돌고 돌아 붉게 물들이는 노을과 함께 걸어 나오고 있군요. 그대의 아니마, 아니무스 양성兩性과 함께요. 발랄하면서도 수줍게요.

한쪽은 하얗고 한쪽은 검은 흑백 콘트라스트가 그걸 잘 보여 주고 있네요. 만남과 이별, 천국의 열락과 지옥의 고통 같은 그리움의 양면성을 잘 조화시키며 그대는 그렇게 당당하게 제게 오고 있네요. 붉은 노을에 찬란한 빛을 뿌리면서..

이제 타오르던 노을도 자지러지고 어둠이 내려옵니다. 정말로 캄캄한 밤이 오고 있습니다. 하늘과 땅과 바다가 나뉘기 이전의 태초의 암흑, 카오스 세계가 오고 있습니다.

나도 이제 마음 그만 끓이고 편안하게 누워야겠습니다. 와온의 이 캄캄한 어둠, 밤 속에서 다시 태어나야겠습니다. 신생의 그리움으로 다시 살아갈 힘을 얻어야겠습니다.

그리운 그대여 그럼 안녕.

# 가을 찬비, 쇼팽 피아노 음색과 이슬람 청잣빛 문양

도토리 한 알 떨어지는 소리에 온 우주가 "쿵" 하고 울립니다. 떨어지지 않는 것 없는 가을, 아픈 마음속에 다시 못질하는 소리와도 같습니다. 한없이 엷어진 마음은 찢길 듯 썰렁하고요.

체머리 흔들며 가지와 잎새를 흔들어 도토리며 상수리를 털고 있는 것은 바람인가? 아니면 털 것을 다 털어 버리지 못해 아직도 무거우면서도 들뜬 마음인가? 그런 마음을 가라앉히려 고요한 새벽 도심都心에서 산사山寺로 가는 길에 도토리가 툭, 툭 떨어지며 천지가 진동할 정도로 마음에 못질을 합니다.

할머니 두어 분이 길가 풀숲 깔끄막에서 떨어진 도토리를 줍느라 허리가 더 휘어지고 있습니다. 풍경소리 울리는 바람이 정갈하게 빗질해 놓은 산사 독성각의 손바닥만 한 앞뜰엔 도토리가 절로 떨어져 쌓인 후 보시하고 있고요.

부처님이나 그 누구에게도 가르침 받지 않고 홀로 깨달아 성자가 된 사람. 독성각 한 평 남짓 좁은 공간에 가부좌를 틀고 앉아 심호흡하고 마음을 가라앉혀 봅니다.

그러나 마음은 잡아매어 가라앉히려 하면 할수록 더 멀리 달아나 제 마음대로 날뜁니다. 그대를 그리워하는 마음을 놓으려 하면 할수록 더 그리워지는 마음만 천방지축 날뛰

독독, 사랑, 반짝임, 뼈, 데코레이션

멘탈 아웃.
쇼크. 그맨

는군요. 마음먹기에 달렸다고들 하지만 마음은 먹을 수도, 잡을 수도 놓을 수도 없는 것 같습니다. 그리움처럼요.

그런 외롭고 그립고 가난한 마음이 뭔지 살피러 가을이 깊어 가는 들길, 산길을 걷고 또 걸었습니다. 아, 걷다 보니 내 마음과 깊어 가는 가을이 하나임을 알았습니다. 누구에게나 세상은 이렇게 외롭고 그립고 가난한 것이란 것을 가을이 한걸음 한걸음마다 깨우쳐 주고 있습니다.

그렇게 걷다 보니 빗방울이 떨어지기 시작합니다. 이마와 목 뒷덜미와 손등에 떨어지는 빗방울이 차갑습니다. 처음엔 여리게 떨어지던 빗방울이 점점 탱글탱글 굵어져 갑니다.

빗방울은 바싹바싹 타 들어가는 느티나무 잎사귀에도 떨어집니다. 수천 년 세월에 풍화돼 가는 고인돌 너른 가슴팍에도 떨어집니다. 고인돌 돌 틈새서 가느다랗게 새어 나오는 귀뚜라미 울음소리에도 떨어집니다.

발자국 자국마다 잊자며 걷는 산허리 길에도 점차 굵어져 가는 찬비 똑, 똑 두드리며 소름을 돋웁니다. 찬비가 내려 이 가을 한량없이 쓸쓸한 것들을 온몸으로 떨게 합니다.

온몸에 전율을 일으키며 떨어지는 찬비를 맞으며, 탱글탱글한 빗소리를 들으며 그대가 못내 그리워 잠 못 이루는 밤에 듣곤 하는 쇼팽의 피아노곡 「녹턴 19번」을 마음속으로 두드려 봅니다.

비장하고도 냉정하게 두드리며 잊자고, 아주 잊어버리자고 하면 할수록 그대와 나 추억의 여음餘音만 더 탱글탱글한 그 야상곡 말입니다. 내딛는 걸음마다 떨어지는 빗방울 소리가 그 이율배반적二律背反的인 선율만 아프게 두드리고 있군요.

그대도 그런 빗소리의 이미지를 그린 그림이 있군요. 활짝 편 우산을 받고 그 위에 떨어지는 명징한 빗소리를 듣고 있는 것이나요. 옥빛, 물빛 수국에 떨어지는 빗소리를 보고 들으며 그리움의 한때를 회상하고 있는 것이나요.

피아노 건반 같은 흑백 대비로 내리는 빗줄기가 쇼팽의 선율을 타고 있군요. 푸른 하늘도 나무도 산도 비를 맞으며 그리움 하나로 어우러져 수국꽃을 탐스럽고 청초하게 피우

고 있군요.

그 속에서 그대만 홀로 외롭나요. 긴 머리카락을 풀어 내리고 손으로 땅을 짚은 채 빗소리에 흐느끼고 싶나요. 빨간 우산을 팽팽하게 펼쳐 놓은 그리움, 그 열정의 에너지로 다시 일어설 날 기다리고 있는 건가요.

그렇게 점점 굵어지며 내리던 비도 이내 그치네요. 한 번씩 이렇게 찬비 내릴 때마다 기온도 뚝, 뚝 떨어지겠지요. 그러면 찬비도 눈으로 바뀌어 내리며 겨울로 접어들겠지요.

비에 하늘도 말끔히 씻겼는지 우리네 고유의 청잣빛 하늘이 훤히 드러나네요. 그런 말간 햇살 아래에 비에 젖은 나뭇잎이 제 무게를 이기지 못하고 떨어져 내리네요. 햇살을 털어내는지 빛살을 털어 내는지 억새들은 홀씨를 풀풀 날리고 있고요.

그런 청잣빛 하늘과 햇살 타고 둥둥 떠나는 홀씨들을 보니 예전 중앙아시아에서 본 이슬람 사원의 둥그런 비취빛 돔이 떠오르네요. 막막한 사막 속의 푸른 점처럼 찍힌 오아시스 도시 사마르칸트에서요.

그곳 모스크들은 모래바람에 반쯤 허물어져 퇴락해 가고 있더군요. 높이 높이 솟아오른 짙푸른 쪽빛 첨탑들은 소실점이 되어 푸른 하늘 속으로 사라져 가고 있고요.

실크로드 교역으로 동서양으로 세력을 확장해 간 아프라시압 궁전에 들어가니 거기서도 우리네 고유의

천수관음. 돈가라상. 뮤직비디오. ATOLS

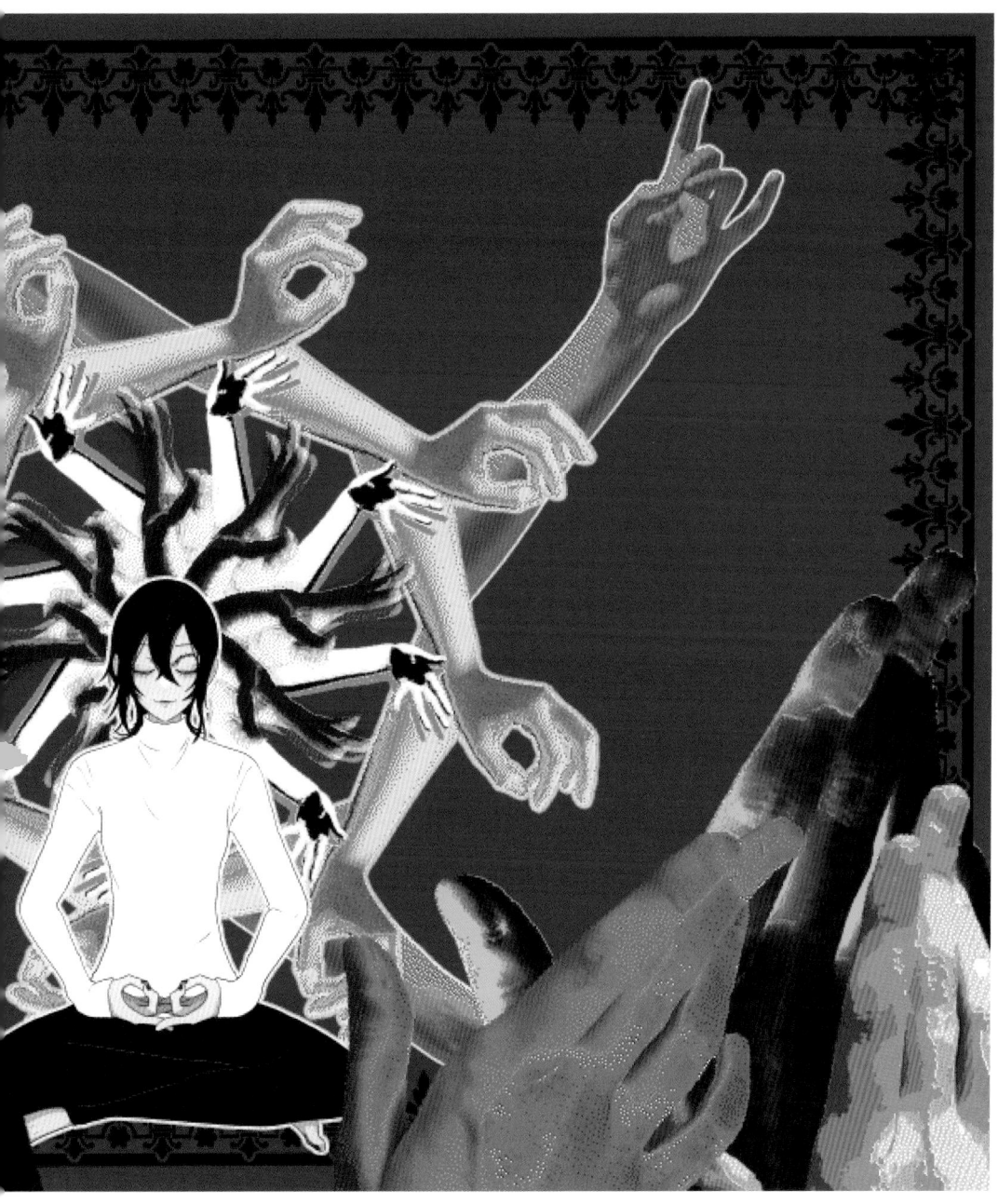

뱀, 나무,
건강, 별자리

56

청잣빛을 볼 수 있었습니다. 청잣빛 톤에 그린 벽화 속에서 새 깃털을 꽂은 조우관鳥羽冠을 쓴 고구려 사신을 천여 년 세월을 아득히 넘어 만날 수도 있었고요.

그리고 궁전이며 사원 곳곳에 장식된 청잣빛 이슬람 문양 속에서 홀씨들을 만날 수 있었습니다. 겨울이 오기 전 오늘처럼 찬비가 내리고 나서 텅 빈 청잣빛 천지간에 풀풀 흩날리던 갈대꽃 홀씨들도 거기로 날아가 있었습니다.

여름이 오기 전에 서둘러 햇살 낙하산 타고 둥둥 떠났던 민들레 홀씨들도 거기에 있었습니다. 떠난다는 말도 제대로 하지 못하고 이른 바람에 떨어진 나뭇잎처럼 간 내 어린 동생같이 하염없이 떠났던 불쌍한 것들이 모두 거기에 가 있었습니다.

거기서 모두가 이슬람교 특유의 십자가도, 형상도 없는 하느님이 되어 구름 타고 쪽빛 하늘을 둥둥 날고 있었습니다. 그런 청잣빛 홀씨 문양이 이슬람교를 대표적으로 상징하고 있나 봅니다.

청잣빛이 푸른 하늘이며 바다 색깔인 줄만 알았는데 그런 문양들을 보고 생명이며 생명의 수호자 하느님임을 실감했습니다. 모든 가련한 생명의 씨앗들을 청잣빛으로 감싸고 우주에 다시 퍼뜨리고 있으니까요.

천체물리학자 칼 세이건은 보이저 1호가 태양계를 떠나며 지구를 찍어 보낸 사진을 보고 자신의 베스트셀러인 〈창백한 푸른 점〉에서 이렇게 말했습니다. "지구는 우리를 둘러싼 거대한 우주 속에서 한 점에 불과하다. 그러나 그 창백한 푸른 점은 우주에서 유일하게 생명이 있는 곳이다."

먼 우주에서 지구는 '창백한 푸른 점'으로 보입니다. 다른 행성에는 없는 그 창백한 푸른색, 그 청잣빛이 곧 생명입니다. 이슬람의 청잣빛에 둘러싸인 홀씨 문양은 그런 영원한 우주적 생명의 기운을 퍼뜨리고 있었습니다.

그런 청잣빛 비취색에 동화돼 거리의 아틀리에에서 비취색 둥근 돔과 첨탑을 그린 그림 한 점을 사와 서재에 걸어 두었습니다. 책 읽고 글 쓰다 한 번씩 바라보면 청신한 기운이 도는 것 같고, 불 끄고 누우면 아주 오래전 저 멀고 먼 우주에서 유전돼 내려온 듯한 비취색

꿈이 푸르게 비춰 옵니다.

그대도 많은 문양 이미지를 그리고 있군요. 태초의 빅뱅으로 빛이 방사되는 문양, 흩어지는 꽃 이파리들을 모으고 모아서 예쁘게 수놓은 꽃방석 문양, 꽃 이파리들이 사랑의 심장, 하트로 마구마구 퍼져 가는 문양 등 원초적 이미지가 양식화돼 가며 문양으로 새겨져 세계의 보편적 언어와 이야기들을 들려 주고 있군요.

그런 문양들 중에 먼 우주로부터 날아온 듯한 신비한 생명의 빛, 청잣빛 문양도 눈에 띕니다. 청잣빛과 보랏빛이 서로를 감싸고돌며 생명의 성스러운 신비감을 더해 주고 있군요.

중심부에는 불씨 같은 생명의 빨간 씨앗이 그대 그리움의 단심丹心처럼 보이기도 하네요. 그런 단심의 에너지가 자꾸자꾸 확산·분출돼 가며 우주의 나무와 꽃을 피우고 있고요.

그래요, 그대의 문양 그림은 태초의 빅뱅 이미지에 그대로 맞닿아 있네요. 그대의 집단 무의식 속에 우주 창조의 이야기가 유전돼 내려오고 있다는 것이겠죠. 내가 천공靑空으로 소실돼 가는 모스크의 첨탑 청잣빛에서 그런 유전자 기운을 느끼고 받고 있듯이 말입니다.

가을로 점점 더 깊이 들어가는 산허리 길을 걸으며 바라보니 더 붉어지는 나무 이파리들이 우수수 바람에 휘날립니다. 맑은 햇살 속에 허연 억새꽃 홀씨들도 흩어지고 있고요.

그런 게 다 이별이라는 생각에 마음이 한없이 어지럽고 짠했는데, 아니군요. 그게 다 성스러운 생명들의 우주 순환의 순리라는 것을 이 가을날과 그대의 문양들은 원형적으로 보여 주고 있군요.

심장마비(비하인드:
한창 우울하고 심장에 무리가 갈 정도로
스트레스를 받았을 때 그린 그림.
'이대로 누우면 자는 도중에 심장마비에 걸려서
쥐도 새도 모르게 죽는 게 아닐까?', 하며 그렸던 그림)

마음속 봉황, 소나무, 목표

그는 사과가 너무
빨갛다고 생각했다

국화뿐 아니라 찬 서리를 맞으면 가을의 모든 색깔은 더욱 선명해집니다. 서리를 맞고서 단풍나무의 단풍의 순열한 붉은색은 얼마나 더 선명해지던가요. 잎 다진 감나무에 매달린 감도 얼마나 더 선명하게 익어 가던가요.

봄에 그렇게 예쁜 꽃을 피웠던 산벚꽃나무의 서리 맞은 단풍 색감은 얼마나 우리의 오감을 자극하는가요. 그저 허옇기만 하던 갈대며 억새꽃도 서리 맞으면 윤기 나는 은빛으로 살아나지 않던가요.

서리가 내리면 각자에게 허락된 색소色素들을 다 써 버리려는 양 만물은 빛깔들의 황홀한 카니발을 펼칩니다. 아무런 색소가 없는 무채색 서리는 그렇게 색깔로써 만물에 강인한 생명력을 명징하게 드러내게 합니다.

전라북도 내장산 단풍도 단풍이려니와 그 너머 서해안에 접한 고창 선운사로 단풍 보러

가을이면 가곤 합니다. 봄철 선운사 뒷산의 동백나무숲 꽃이 피어오르며 목째로 뚝, 뚝 떨어지는 동백꽃 구경도 좋지만 나는 선운사 계곡 물 위의 단풍이 더 좋더군요.

나무 위에서 더욱 붉어가는 단풍 잎사귀 색도 색이거니와 물 위에 떨어져 흘러내려가는 잎사귀들이 참 아름다우면서도 서럽지요. 단풍 잎새를 뚫고 내린 햇살에 반사돼 물도 해맑게 붉고, 떨어져 다른 세상으로 둥둥 떠내려가는 단풍 잎사귀도 붉고요.

그걸 구경하러 모인 사람들의 얼굴도 모두 모두 발갛게 물들어 가고요. 가을의 절정을 보여 주는 선운사 계곡에선 그렇게 단풍들과 단풍처럼 그리움으로 붉게 물든 마음들의 향

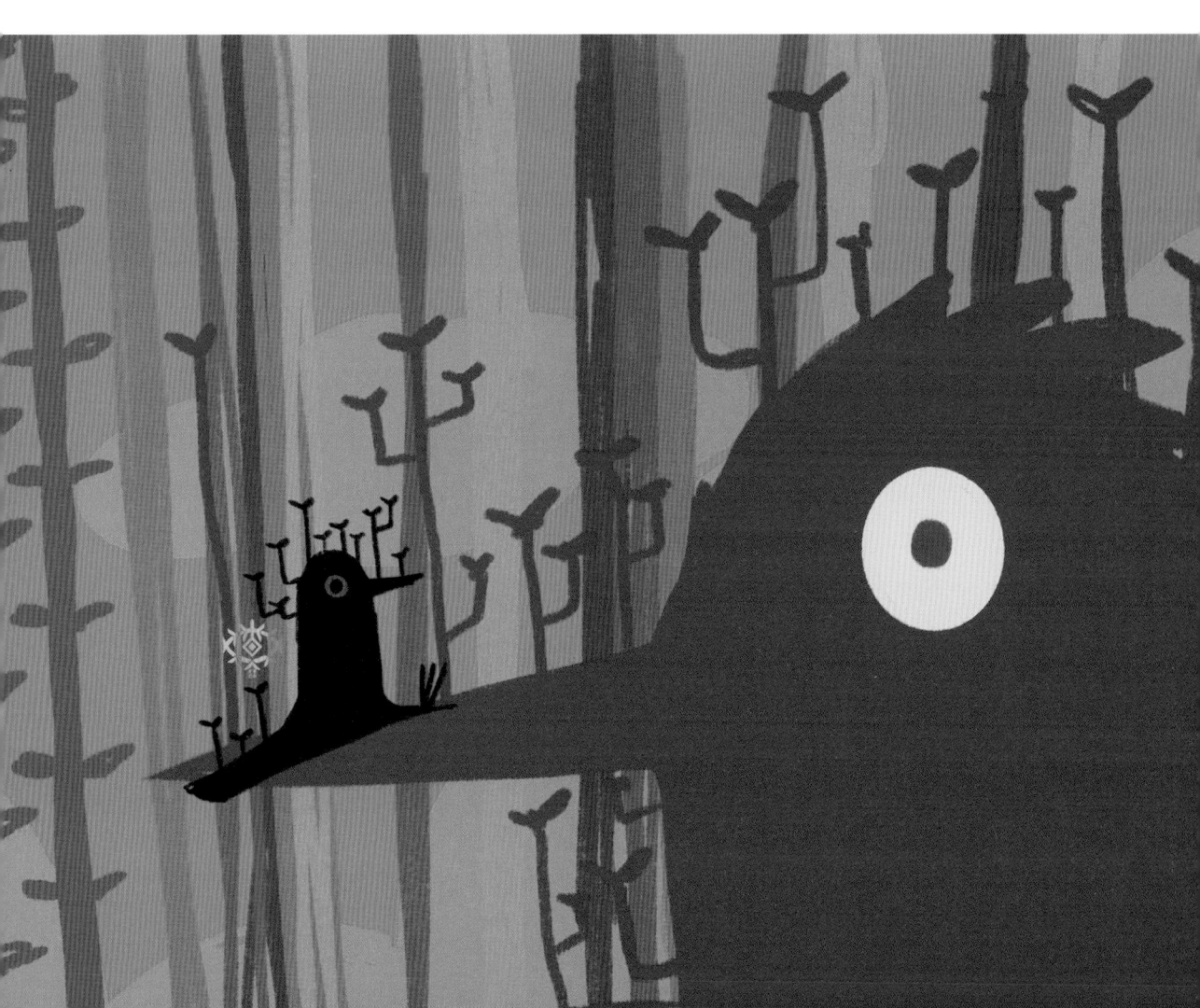

연이 펼쳐지곤 합니다.

그대도 그런 단풍들의 빛의 축제에 다녀오셨군요. 검은 드레스에 흰 머리. 흑백의 대비가 우선 눈에 띄는군요. 그 무채색 바탕에 단풍의 색깔이 더욱 선명하게 들어오네요.

검정과 하양, 그리고 단풍의 붉은색이 제 역할을 하며 보색 대비로 서로를 빛내면서도 하나로 어우러지고 있네요. 단풍의 붉은색, 그리움의 단심 하나로 그대도 곱게 물들어가고 있네요. 빛의 향연의 황홀경에 빠져들고 있네요.

그런 황홀경이 또 다른 그림에선 온몸에서 단풍빛으로 발산되고 있군요. 가을 절정 빛의 황홀경에 덩달아서 잠재의식에 깊이깊이 눌러 두었던 그리움의 단심이 아주 자연스럽게 터져 나오고 있군요.

속에서만 들끓던 용암이 활화산 되어 폭발하듯 붉게, 검붉게 뿜어져 나오고 있는 그대 그리움의 열정이 흰색 셔츠에 대비되어 더욱 붉게 보이는군요. 한쪽 눈은 그런 황홀경에 그대로 붉게 붉게 빠져들고 있고요.

아, 그런데 다른 한쪽 눈은 더욱 퍼렇게 파랗게 냉정함을 잃지 않고 있군요. 냉정과 열정 사이를 오가는 그대의 그리움처럼. 그래서 나를 몸살 앓게 하는 그대 그리움의 그 상반된 양가성을 그대로 드러내고 있군요.

아, 온몸이 물들어 가며 주체할 수 없는 그런 빛의 황홀경에 나는 꽃도 아니게 보이는 꽃, 엉겅퀴꽃에 빠져든 적이 있습니다. 1, 2, 3악장에서 우리네 삶의 애환과 운명을 관현악으로 변주해 가다가 4악장에서 합창으로 터져 나오는 베토벤 교향곡 「합창」.

몸속 깊은 곳으로부터 목울대를 솟구쳐 오르는 그 비장한 의지의 합창. 그 황홀한 이미지를 먼 섬의 가을날 엉겅퀴꽃에서 본 적이 있습니다.

인천 연안부두에서 배를 타고 덕적도德積島에 도착한 후 다시 작은 배로 갈아타고 들어간 무인도 굴업도屈業島. 섬 이름처럼 무슨 죄를 짓고 바다 끝 섬까지 쫓겨 와서 납작 엎드린 듯한 그 섬 등허리에 수크렁 군락이 금빛 햇살에 출렁이고 있었습니다.

사람 키만 한데 갈대는 아니고 큰 강아지풀 같은 수크렁이 쏟아지는 가을 청정햇살에 금

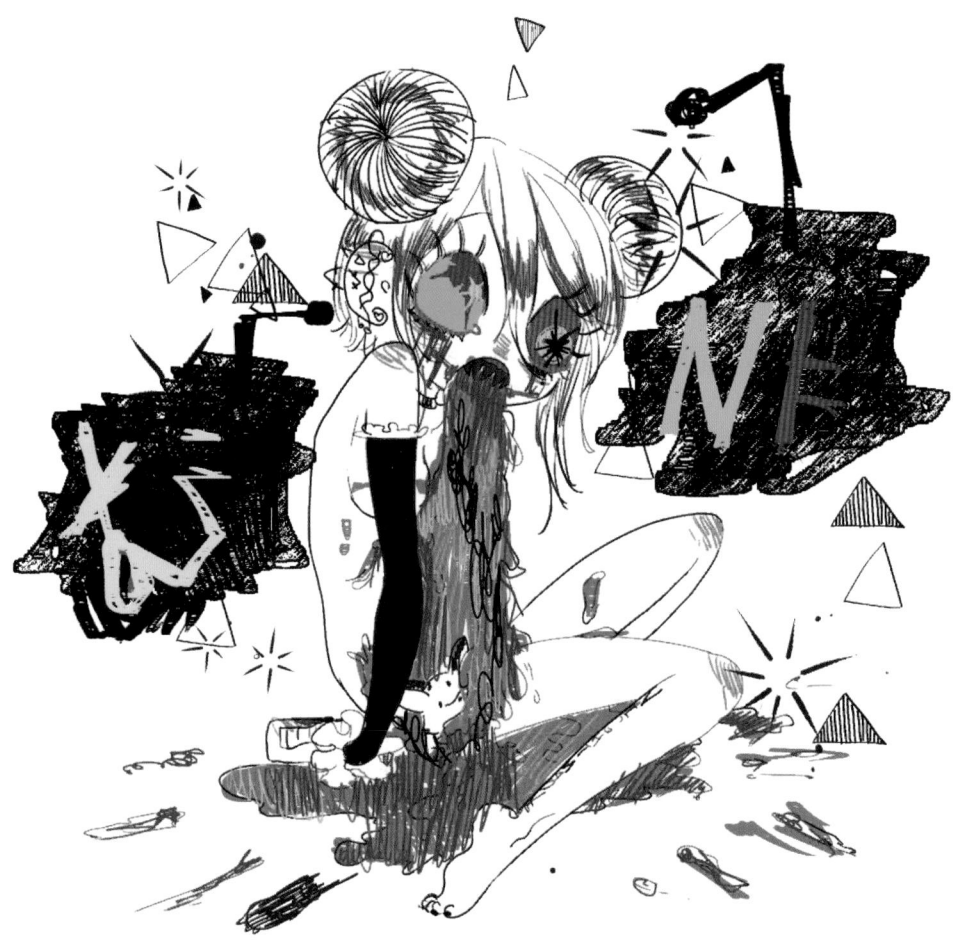

구토, 눈깔사탕, 부정적, 감정, 스트레스 해소(비하인드: 예전엔 구토가 더럽다고만 생각했는데, 인간은 자신의 몸에서 떨어져 나간 순간부터 자신의 것이라고 인지하지 않고 혐오한다는 이야기를 들은 이후로 완전히 더럽다고 생각하지는 않게 되었다. 스트레스를 해소하고싶을 때 마다 위액이 역류해서 곧 잘 토했었는데 이 이후로는 토하지 않게 되었다.)

빛으로 빛나고 있는 그 틈에 숨어 엉겅퀴꽃이 피고 있데요. 그 꽃을 보는 순간 "아!" 하고 탄성이 터져 나오더군요.

　　옷이 다 헤지고 머리도 풀어헤친 채 뭐라 오랑캐처럼 여기까지 쫓겨와 숨어서 피는 꽃.

그 꽃이 가닥가닥 뿜어내는 보랏빛 순결에 그만 가슴이 컥 막히며 주저앉아 그 까칠까칠한

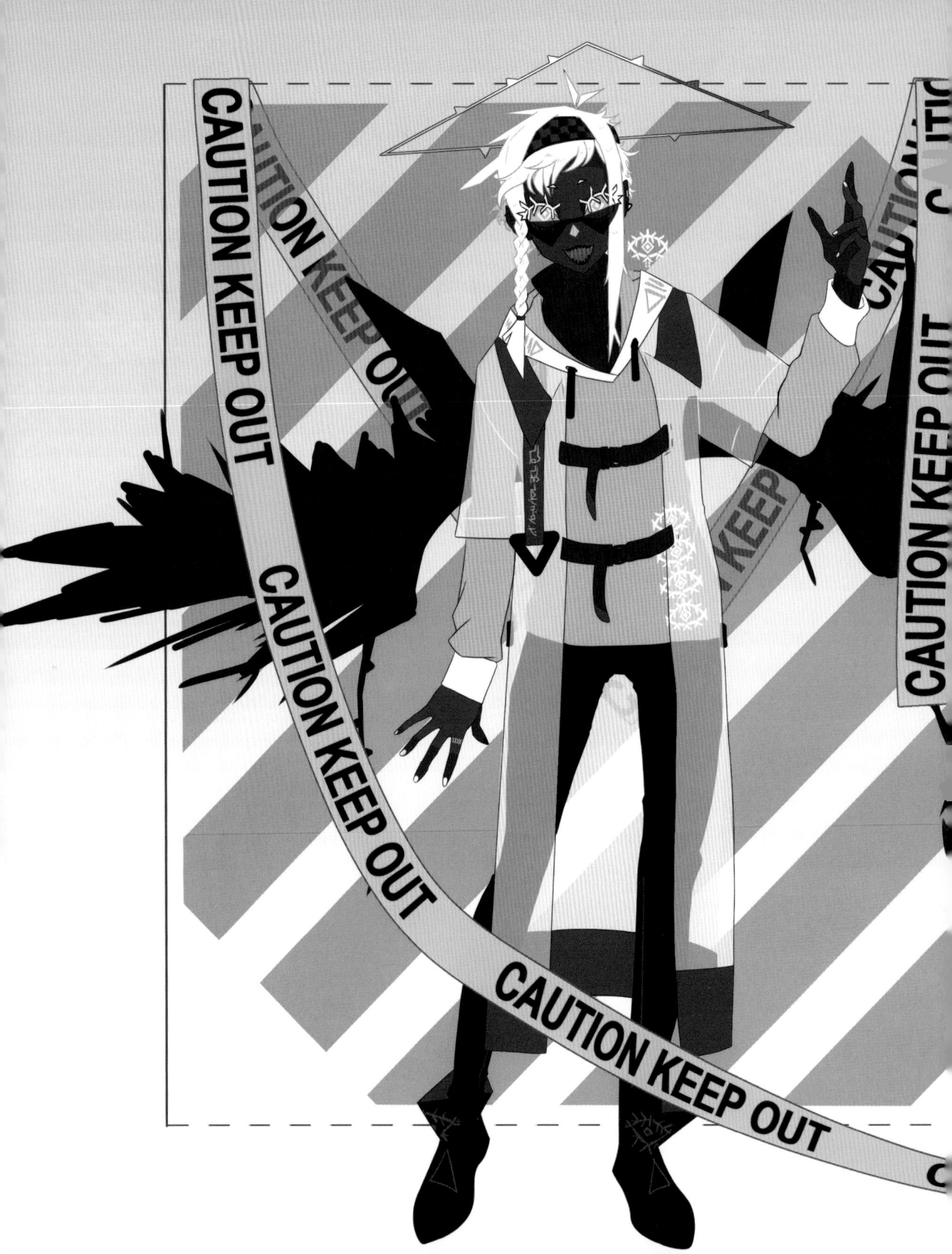

꽃을 한참 동안 쓰다듬어 줬습니다. 내 운명, 그리움의 운명 같아서요.

주저앉아 덕적도며 굴업도 섬 이름을 떠올리며 무슨 공덕 더 쌓아야 이 한몸이 온전할 수 있을까. 허리를 얼마나 더 굽혀 겸손해져야 그리움이 그리움으로 온전해질 수 있을까 빌었습니다.

그렇게 굴업도에서 죄와 공덕을 엉겅퀴꽃 앞에서 빌고 온 얼마 후 소설가 윤후명 선생님에게서 그림 한 점을 얻었습니다. 우리네 본원적 그리움을 파고드는 시와 소설로 유명한 그분은 그림도 잘 그려 전시회도 몇 번 열었지요.

곱게 포장해 건네받은 그 그림을 열어 보니 글쎄, 엉겅퀴꽃 그림이었습니다. 화면 가득 폭발할 듯 엉겅퀴꽃 한 송이가 피어 있데요. 거기서 뿜어져 나오는 그리움의 에너지에 저도 몰래 감전된 듯 머리카락이 엉겅퀴꽃같이 올올이 추켜세워지데요.

가슴속에 가득한 그리움을 얼마나 억눌러 왔으면 그림 속 엉겅퀴 꽃받침은 저토록 짙은 암청색일까. 그 암청색을 뚫고 터져 오르는 붉은 자줏빛 꽃술들. 그런 엉겅퀴꽃 그림에서도 우주 태초의 빅뱅과 운명에 맞장뜨는 우리네 그리움을 엿볼 수 있었습니다.

굴업도에는 수크렁과 엉겅퀴꽃만 아니라 해국도 많이 피어 있었습니다. 그 절해고도絶海孤島까지 귀양 와서 바다 벼랑을 꽉 부여잡고 뭍에 대한 그리움의 일념으로 바다국화는 피어나고 있데요.

꽃은 하늘 색깔인지 바다 색깔인지 모든 색깔을 다 섞어 놓은 듯한 연보랏빛이데요. 하늘과 바다와 땅을 모두 연모하며 닮아 가는 꽃이 바닷가 벼랑에서 하늘하늘 그리움의 낯짝으로 피어오르고 있데요.

그 벼랑을 기어올라 한 송이 꺾어 그대 머리에 꽂아 주고픈 간절한 마음에 한참 동안 바닷가 벼랑 아래 모래톱에 앉아 해국을 쳐다보고 있었습니다. 조용히 밀려오는 해조음海潮音, 그 물때 소리에 귀를 열어 놓고서요.

그대도 들으셨지요? 물때 소리. 파도 소리와 또 달리 밀물과 썰물 때 조금씩 물 들어오고 나가는 그 소리. 그 물때 소리는 해와 달과 별들의 인력引力이 만들어 내는 소리죠. 그러니 단순히 바닷물 소리라기보다는 우주 삼라만상이 서로서로 밀고 당기는 그리움의 소리가 물때 소리이지요.

발목을 간지럽히는 바닷물에 발 담그고 귀는 활짝 열고 그런 물때 소리를 듣고 감촉하니 그대를 향한 그리움이 더욱 깊어 가기만 합디다. 바다 벼랑 바위도 바스러져 내려 모래톱으로 쌓인 억겁의 세월과 또 그 세월만큼 가야 도달할 저 멀고 먼 별들로부터 그리움은 그렇게 밀려 오고 있습디다요.

그런 그리움으로 수크렁은 출렁이고 엉겅퀴꽃과 해국은 지금도 여전히 피어나고 있겠지요. 내 그리움이 이러하기에 그렇게 피어나고 있는 해국 한 송이를 꺾어 그대에게 드리고 싶습니다. 그대 부끄러워하지 않는다면 천 길 낭떠러지 벼랑이라도 기꺼이 기어올라 꺾어다 납작 엎드려 바치오리다.

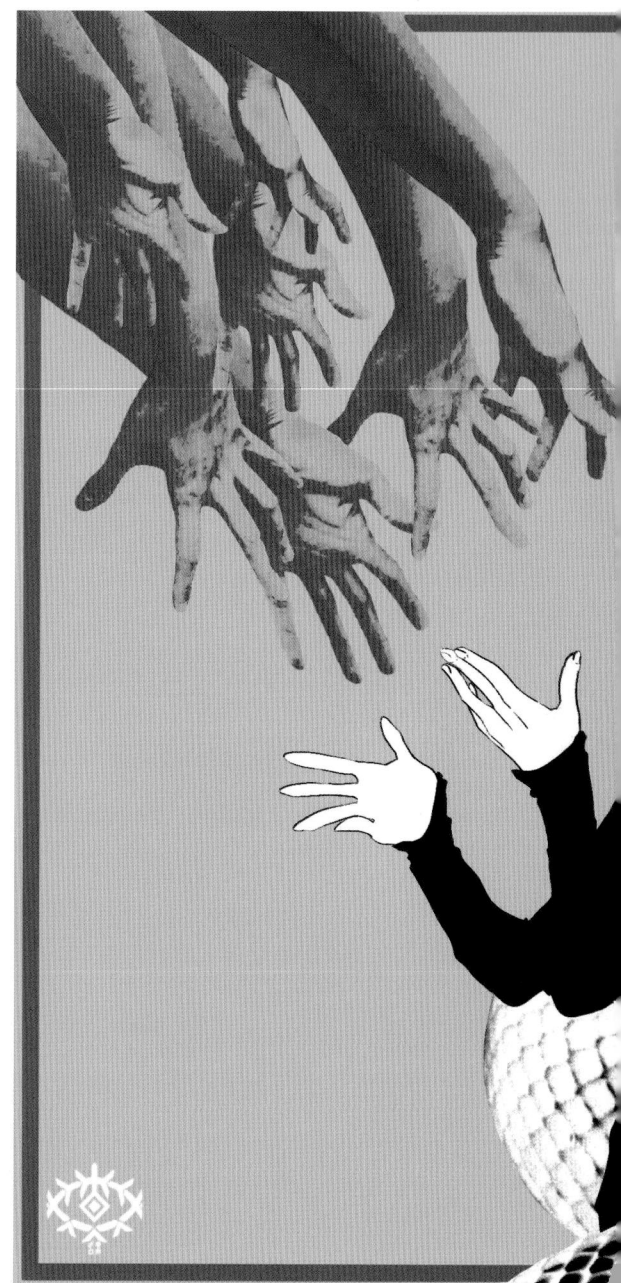

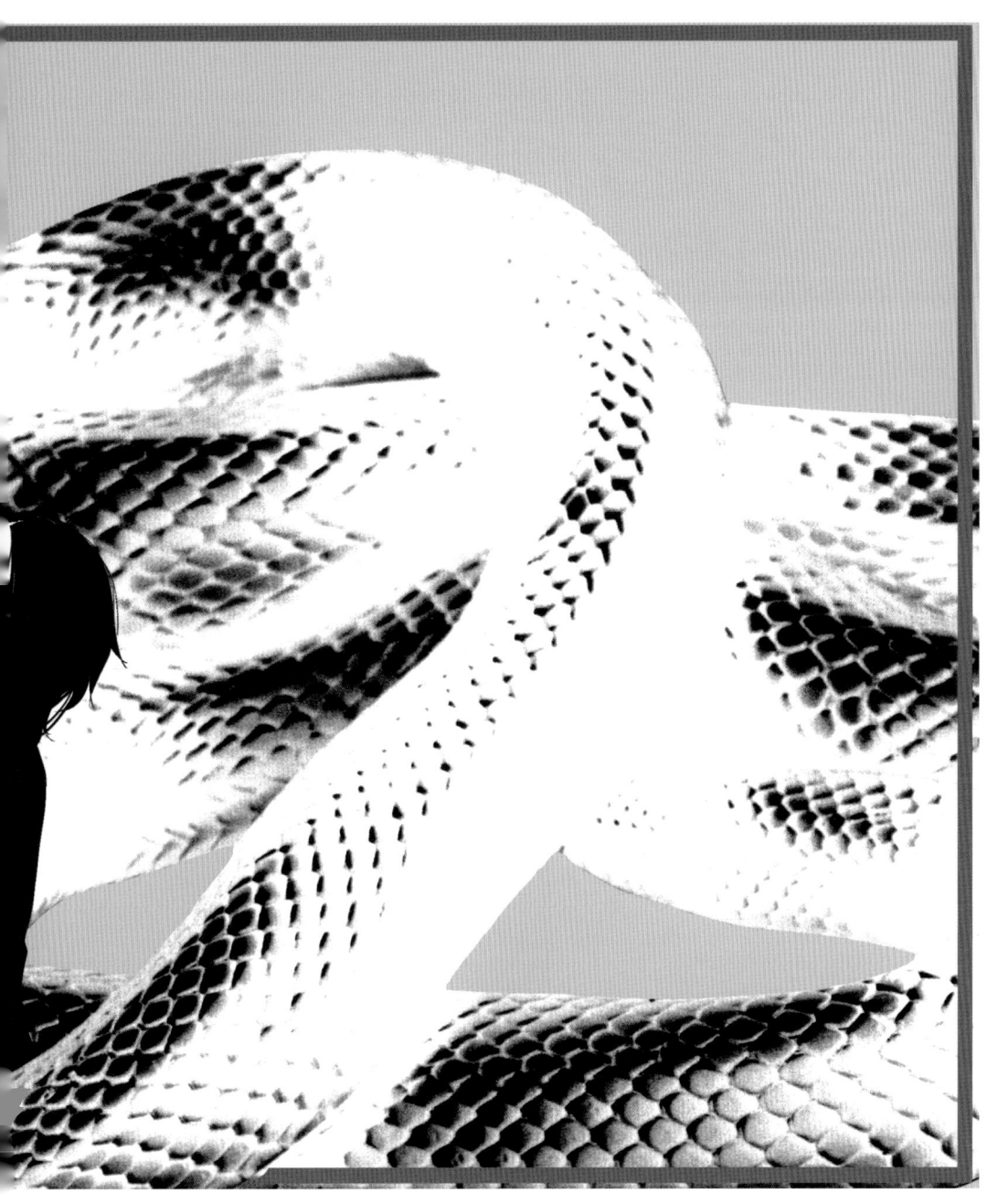

뱀, 뻗은 손,
구원, 받아들임

71

# 11월,
## 그대와 나 평행선 그리움이 속삭이하는 달

바람이 싸늘 불어 가을은 깊어 가고 있습니다. 이 물가, 저 하늘에서 기러기 떼들의 이착륙과 비행이 분주합니다. 기러기 떼가 온몸으로 가을에서 겨울로 끌고 가는 땅과 하늘, 11월이 왔습니다.

그런 기러기 떼들의 비행, 안행雁行이 분명히 선을 그으며 공간을 나누고 있습니다. 그리고 나넌 공간보다 더 큰 여백을 낳고 있습니다. 그 여백에서 11월의 정취가 묻어 나고 있습니다.

가을과 겨울, 땅과 하늘, 있음과 없음, 그대와 나의 경계와 그 사이의 여백을 여실히 보여 주는 달이 11월입니다. 사이의 여백에서 외로움이 절로 배어 나오는 달이 11월입니다.

그러나 그런 경계와 사이가 처음부터 있기나 한 것이었나요. 원래 하

2차창작-게임, Journey, 순례자, 사막

분노, 화, 절망, 슬픔, 배신감

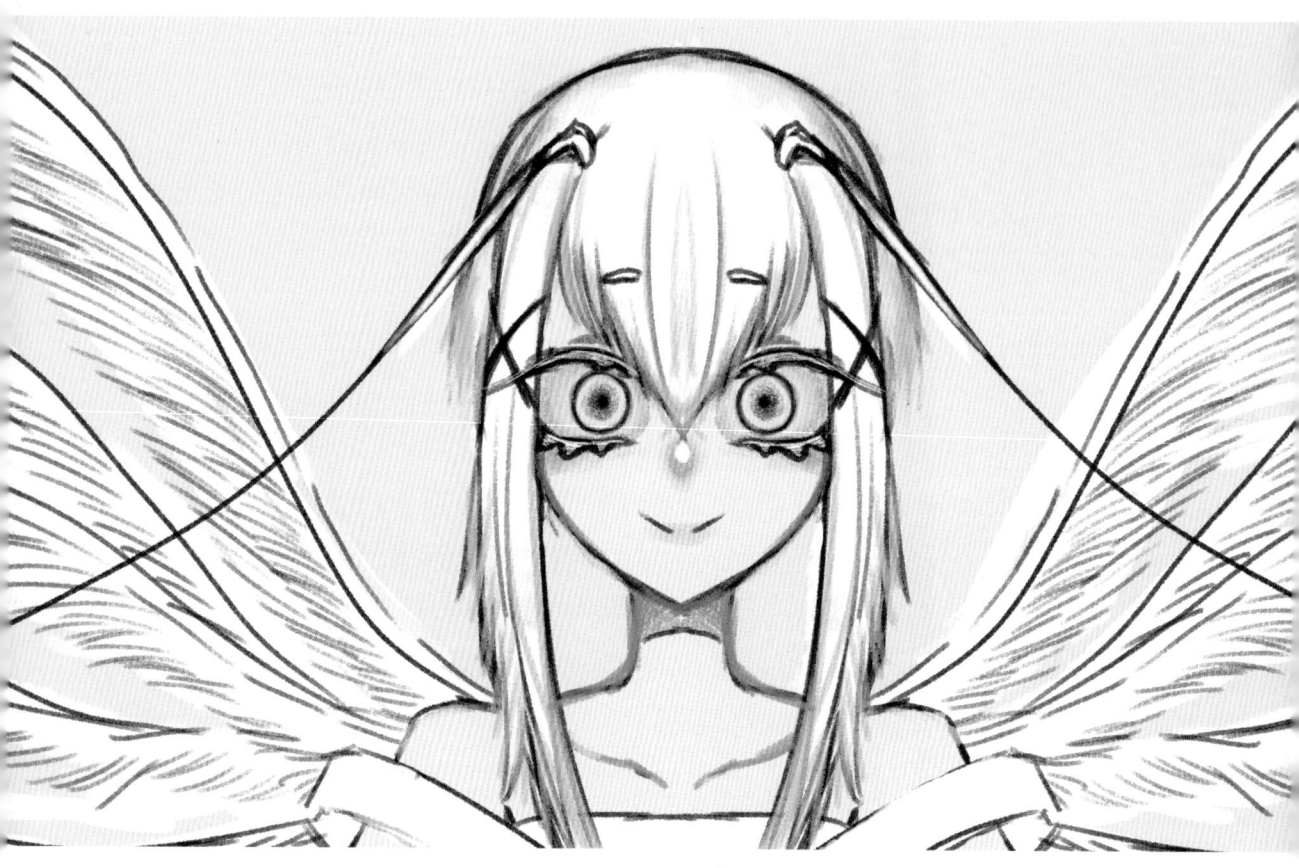

나방(나방의 종류는 흰깃털 나방으로 나방처럼 생기지 않았지만 매우 하얗고 이쁘다.), 의인화, 천사, Play universe

나였다 나넌 것들을 평행으로 마주보게 하고 그 사이에서 하나 되고픈 간절한 그리움만 나누는 형상이 11월 아니겠습니까.

11월 텅 빈 들판의 수평에 수수깡들이 수직으로 서 있습니다. 휑한 바람이 하릴없이 수수깡 하모니카 부는 소리에 참새 떼들이 날아오릅니다. 그런 새 떼처럼 가볍게 날아오르지 못하고 수직으로 붙박여 말라 가는 저 수수깡의 황량함이 이 내 그리움, 외로움의 풍경일까요.

휑한 들녘이 갈수록 짧아지는 햇살 안고 저물어 갑니다. 들녘 저편 마을의 굴뚝에 흰 연기가 피어오릅니다. 밥 짓는 구수한 냄새가 나는 것 같고 문득 살아 있는 모든 것의 체온이 그리워지는 시간입니다.

같은 나그네 가족이면서도 끝내 이름 지어 부를 수 없는 것들이 떠나며 떨구고 간 의미들을 곰곰이 생각해 봅니다. 들꽃 한 송이, 하찮은 돌멩이 하나에도 가득 밴 가을 이미지가 한참 고개 숙이고 곰곰이 묻게 하네요. 왜 우린 가야만 하는 것이냐고, 왜 또 떠나야만 하느냐고.

그런 물음은 잠자리에까지 쫓아와 불면의 밤을 또 얼마나 길게 하는지. 이루지 못하는 그리움도 깊어지면 사랑이 되나. 물같이 흐르는 자연스러운 사랑이 되나 묻고 또 물으며 뜬 눈으로 밤을 새우게 합니다.

사랑하고 또 사랑하라는 것이 내 일상의 종교적 신념이 된 지는 오래. 그러나 병처럼 아프기만 하군요. 내 병 똑같이 앓으시는 그대, 그대도 이리 아프겠지요. 나와 그대, 그리고 삼라만상은 똑같은 한 몸이라는 불이不二의 마음 바탕이란 걸 가을에 떠나는 것들이 아프게 아프게 보여 주고 있네요.

산길을 걷다 보면 잔광殘光에 부서지는 산벚나무 단풍 이파리들 그 색색들이 눈에 아리게 들어옵니다. 단풍나무나 은행나무 이파리들같이 빨강, 노랑 단일의 원색이 아니고 마치 산사山寺의 낡은 단청丹靑 같은 색소들의 혼합이 환장할 정도로 아름다우면서도 애잔하게 합니다.

허공에는 해맑은 높이로 고추잠자리들이 날고 있습니다. 그 아래에선 곱게 물든 산벚나무 단풍들이 햇살을 뿌리며 바람에 날리고 있고요. 눈썹 위로는 빛살 프리즘 부챗살로 피어나고 있고요.

아! 빛깔들이 예민한 혼선을 일으키며 아득히 멀고도 먼 기억들을 불러일으키네요. 유전자에 기억된 색소들, 무채색에서 유채색이 되어 가는 색감들이 눈썹을 에돌며, 나부끼며 아스라한 그리움을 불러오네요.

그대 색감의 이미지도 그런 아득한 그리움에 색소들의 촉각을 뻗쳐 나가고 있군요. 색소들이 예민한 혼선을 일으키며 원색의 선명함 대신 산벚나무 단풍같은 색감으로 먼 기억들을 소환하고 있군요.

빨강, 노랑, 파랑 삼원색의 빛바랜 색감이 단청색과 오방색을 떠올리게 하고 있군요. 거기에 흑백 무채색의 색감을 변주해 가며 그대만의 그리움을 전통에 바탕해서 현대적으로 보여 주고 있군요.

또 다른 그림에선 예민한 혼선에 열병을 앓고 있는 소녀를 발랄하게 그려 놓고도 있군요. 빨강 눈동자와 머리에 타오르는 불로 그런 머리가 돌고 뚜껑이 열릴 정도의 열병을 그대로 잘 보여 주고 있네요.

그리고 그런 열병이 우리네 그리움을 치유하고 순화시킨다는 의미까지 색감으로 보여 주고 있군요. 그리움의 열병의 열기가 마침내는 성스럽고 원만한 보랏빛 색감으로 타오르게 하고 있으니.

그래요. 그리운 것들이 마주보고만 달리는 11월은 그렇게 된통 열병을 앓게 합니다. 머리 뚜껑이 열리고 타오를 정도로 혼선을 일으키며. 그러나 놔둡시다. 그런 혼선의 속앓이를 한 번씩 된통 앓읍시다요. 혼선이야말로 위대한 상상력과 창조의 어머니니까요.

'혼선混線'이란 문자 그대로 선이, 코드가 혼란을 일으키는 것입니다. 익숙했던 세계의 질서 콘센트에 혼돈, 태초의 카오스 코드가 꽂히는 것입니다. 의식의 세계를 무의식이 뒤엎어 버리는 것입니다.

하여 기존의 익숙했던 질서의 세계에서 완전히 새로우면서도 아주 오래오래 잠재됐던 태초의 세계를 창조하게 하는 힘이 혼선일 것입니다. 내 눈썹 위를 에두르는, 가을 햇살의 프리즘 색소들이 그런 태초의 혼선 이야기를 꿈처럼, 환상처럼 보여 주고 있습니다.

마른 잎 쓸고 가는 바람 소리가 찬바람이 목덜미를 스치는 것보다 더 시린 11월입니다. 산 구비를 돌 때마다 저 먼 산의 능선들은 어깨동무를 하고 아스라이 다정한 모습을 보여 주는데 한 나무에서 자란 한 혈육이면서도 이제 뿔뿔이 흩어져 날리는 저 낙엽들이 쓸쓸

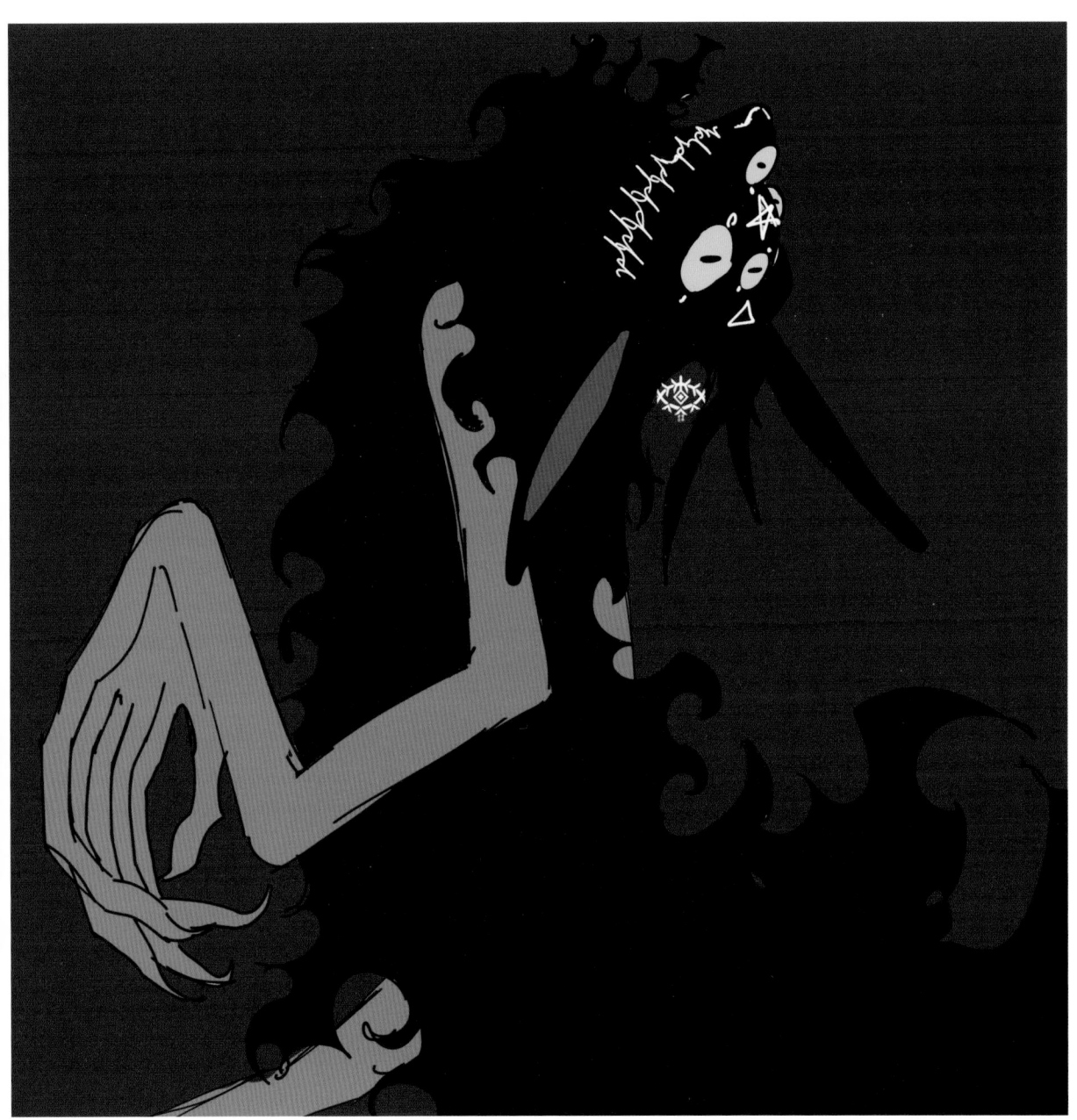

염소, 악마, 오너 캐릭터, 육지, 또 다른 나

염소. 악마,
오너 캐릭터,
육지, 또 다른 나

하고 서럽습니다.

　그렇게 애잔하고 서러운 것들이 마음을 한층 여리고 예민하게 하며 가을은 깊어 이제 11월로 넘어왔습니다. 찬비가 내리고 강원도 산간에는 눈발도 흩날리고 얼음도 얼게 하며 겨울로 가는 길목이 11월입니다.

　가을과 겨울이 목 잘린 수숫대처럼 외롭고 쓸쓸하게 선 채로 그리움만 출렁이고 있는 달이 11월입니다. 떠나는 것과 머무는 것이 마주보고 서 있는 달이 11월입니다.

　11월은 아라비아 글자 상형처럼 그대와 나의 휑한 가슴이 마주보고 있는 형국입니다. 산등성이에 올라 바라보니 저무는 들녘 한가운데로 기찻길이 휘돌아 지나가고 있습니다.

두 철길은 서로 마주본 채 합쳐지지 못하고 영원한 평행으로 달리고 있습니다. 이 또한 그대와 나 마주보고 있어도 항상 외로운, 그대 생각에 더욱 외로운 그리움의 이미지 아니겠습니까.

인공의 첨단도시 속에서 그대로 그런 외로움을 앓고 있군요. 회색 톤과 붉은 색 톤으로 갈린 도시 시멘트와 보도블록의 평행의 길을 외로이 홀로 걷고 있군요.

머리 위의 하늘은 파랗고 여백에서 흰 구름은 뭉게뭉게 피어나고 있는데 당신은 외로움의 철조망에 갇혀 걷고 있군요. 영원히 벗어날 수 없는 그리움의 숙명이 외로움인 양 걷고 또 걸어도 철조망 외로움에 갇혀 있군요.

그런 외로움으로 산등성에 오르니 아, 억새꽃의 허연 홀씨들이 이리저리 흩어지고 있습니다. 간다는 말도 제대로 하지 못하고 떠나는 나그네 혈육들의 시그널처럼 기적 소리는 먼 데서 들려오고요.

패션. 매너.
사랑

이처럼 외로운 11월에 또 어느 세상 어느 곳으로 떠나려고 기적 소리에 놀란 억새꽃들 온몸 흔들며 홀씨들을 흩뿌리고 있네요. 안녕이라는 말도 하지 못한 채 떠나야 하고 보내야 하는 그런 이별은 또 얼마나 많습니까.

그대에게 쓰는 편지가 아니어도 11월은 모든 글을 이렇게 경어체로 쓰고 싶은 달입니다. 어느 바람에 떨어지는 나뭇잎이나 홀씨들처럼 떠나가는 모든 것에게 '안녕'이란 인사를 간절히 전하기 위해서요.

코스모스, 들국화 등 가을꽃들이 차례로 다 피고 지고 이운 강변에 수레국화가 대차게 피어오르고 있습니다. 입술을 앙다물고 시퍼렇게 피어올라 겨울로 굴러가고 있습니다.

비가 올라나 첫눈이 올라나 먹먹한 하늘, 계절은 속절없이 겨울로 가고 있는데 이 시퍼렇게 멍든 가슴은 이제 입 앙다물고 어디로 굴러가야 할까요. 이러다 정말 하얀 눈이라도 내려 버리면 한없이 쓸쓸하고 외로운 마음들을 어떻게 부지할 수라도 있을까요.

각 달의 특징을 시처럼 한마디로 적확하게 표현해 내는 인디언 달력에서 11월은 모든 것을 거둬들이는 달입니다. 그러면서도 모두 사라진 것은 아닌 달이랍니다.

그렇습니다. 11월은 마지막 이삭줄기까지 추수를 다 끝내고 겨울로 접어드는, 가을과 겨울 사이에 낀 달입니다. 그래서 있는 듯 없는 듯 보이기도 하는 달이기도 하지요.

하지만 모든 게 사라지면서도 사라지지 않는 의미를 깊이깊이 새기게 하는 달이 또 11월이기도 합니다. 비록 이별일지라도 그리움과 사랑의 의미를 더 깊이 새기게 하는 달이 11월입니다.

의문, 의문, 의문, 의문, 의문

# 이제 너를 너에게, 가을을 가을에 돌려 준다

시린 바람과 눈부신 햇살 속으로 풀풀 날리고 있는 갈대꽃씨와 추운 겨울 얼음이 얼기 전, 강물 위를 유유히 떠다니고 있는 한 쌍의 원앙을 바라봅니다. 물빛이 더욱 투명하고 차갑게 느껴집니다.

무성했던 나뭇잎을 다 떨군 산등성이에 공제선이 훤하게 드러납니다. 산의 공제선에 동그랗게 에워싸인 하늘은 텅 비어 더 푸릅니다. 푸르게 푸르게 더 높아갑니다.

온 곳도, 갈 곳도 투명하게 비어만 가는 계절의 끝자락. 가을에서 겨울로 이사 가는 햇살 천지가 참 맑습니다. 떨굴 건 다 떨구고 버릴 것 다 버려 더 맑고 높은 데도 더욱 쓸쓸하고 외로운 심사는 감출 길이 없네요.

정오의 햇살마저 이제 노루 꼬리만큼 짧아졌습니다. 가을 끝자락에서 바라보는 파란 하늘이 내 마음처럼 기우뚱 흔들리네요. 속눈썹 위에 걸려 부서지는 환한 햇살은 그대와의 먼 날, 먼 추억을 실핏줄처럼 에두르며 맴돌고 있고요.

잎이 다 진 가로수 사잇길을 걷는 소리가 사각사각 들리네요. 바람이 낙엽 쓸고 가는 쓸쓰레한 내음도 나고요. 가을꽃과 단풍으로 색소들을 다 써 버리고 무채색으로 가는 가을의 뒷모습이 몹시도 외롭

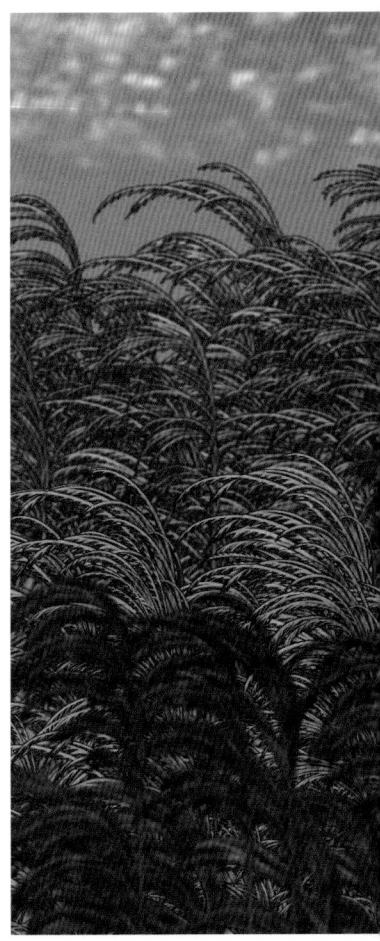

(2차 창작 - 게임.
디즈니 트위스티드 원더랜드 세계관의 OC)

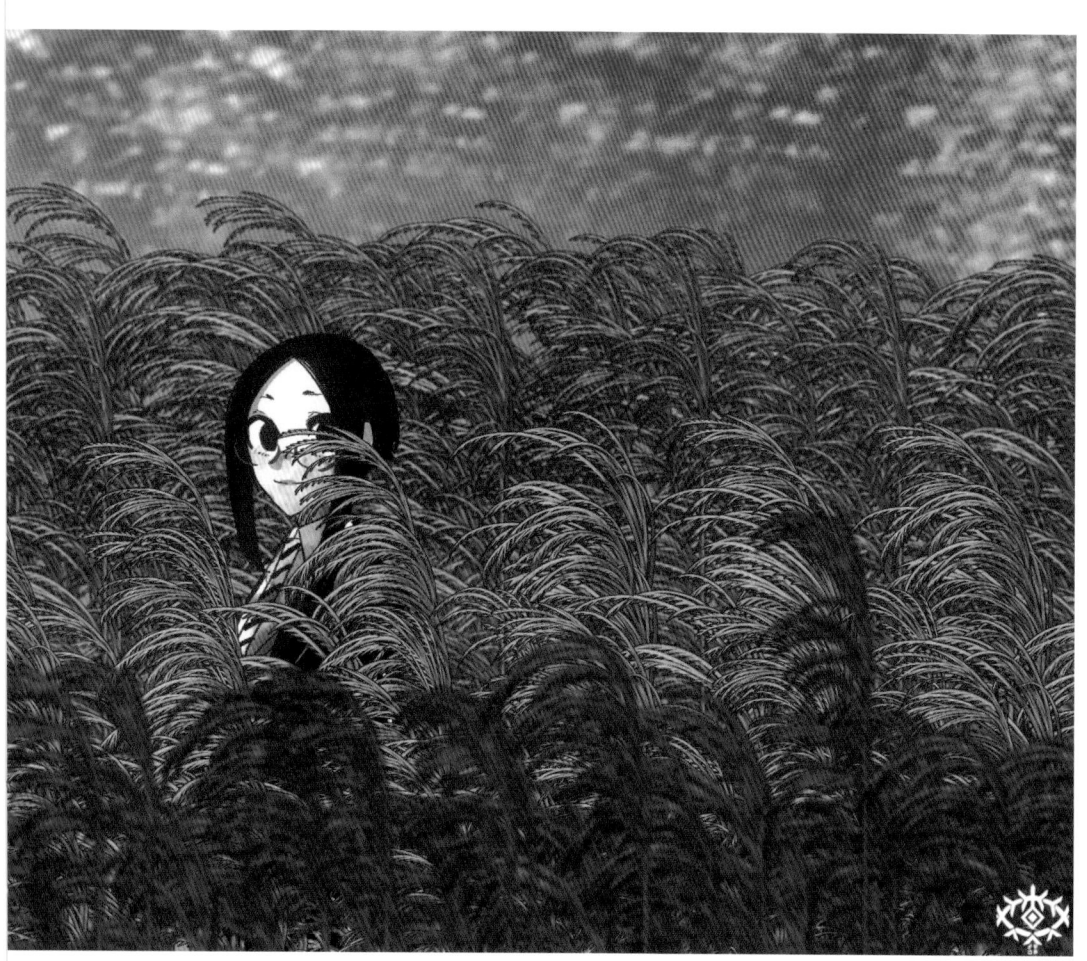

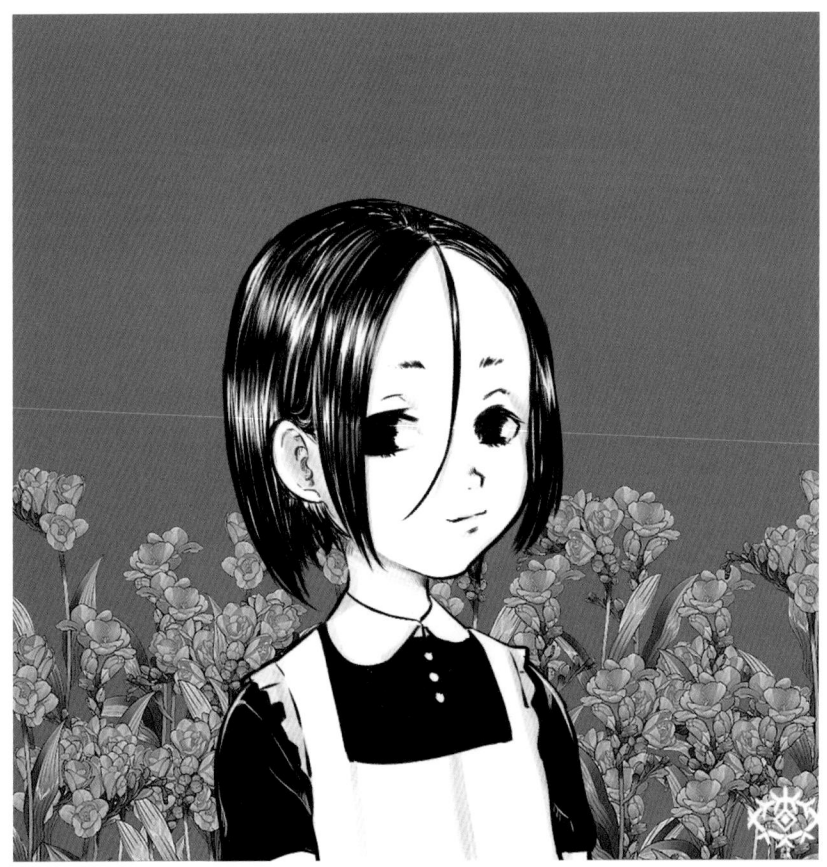
꽃, 레트로, 소년, 고아

닙니다. 참 초라하고 추레해 보이면서 '나도 이제 철이 들어가는구나'라고 생각한 적도 있습니다.

아, 그러나 또 이 가을 끝에서 아무리 붙잡고 매달리려 해도 때가 되면 팔랑팔랑 떨어져 날리는 저 낙엽을 보면 내 마음은 몹시 아파옵니다. 그래 마음 한 자락이라도 붙들고 싶어 이리 그대에게 그리움의 편지를 쓰고 있나 봅니다.

"말 한 마리 오솔길 한가운데로 쓰러진다./그 위로 나뭇잎이 떨어진다./우리의 사랑이 오열한다./그리고 태양도."

우리에게도 널리 알려진 샹송 「고엽枯葉」의 시를 쓴 프랑스 시인 자크 프레베르의 시 「가을」입니다. 단 4줄의 짧은 시로 조락凋落, 이별, 눈물이라는 늦가을의 정취를 깔끔하게 드러내고 있어 사춘기 시절부터 단박에 좋아했던 시입니다.

아, 그러나 이런 가을의 감성도 이젠 정녕 그만두어야 할 때가 된 것 같습니다. 저 팔랑팔랑 떨어지는 나뭇잎들은 내 휑한 마음에 떨어지는 것이 아닙니다.

낙엽을 쓸어 가는 바람 소리도 쓸쓸한 마음을 부는 소리는 결코 아닐 것입니다. 다들 마음의 여리디 여린 감성, 촉각이 마음대로 지어낸 것이겠죠. 낙엽은 그런 사심私心 없이 즐겁게 떨어져 제 뿌리 흙으로 돌아가 다시 만물을 낳고 기를 것입니다. 바람은 불어 가을을 겨울로 들어서게 하며 우주 운항의 질서를 구현하고 있는 것입니다. 그런 각자의 사물들이 보여 주는 자연스러운 도道를 제 나름대로 해석하며 마음을 상하고 다치게 해서는 안 될 것입니다.

가을 끄트머리는 이렇게 각자가 제 뿌리, 겨울로 돌아가 봄의 소생을 예비하는 계절입니다. 다람쥐며 토끼며 뱀 등이 각자에게 맞춤한 땅속 굴로 들어가 차분히 다음 계절을 준비하고 있습니다.

우리도 우리들의 뿌리, 마음 본디로 돌아가 이 일 저 일을 우리 나름대로 생각하며 다치고 황폐해진 마음들을 돌봐야 할 때입니다. 때가 되면 떨어져 제 뿌리로 돌아가는 저 낙엽들처럼 탐욕과 집착을 내려놓고 아무것도 없는 마음 본디로 돌아가야 할 때입니다.

그대도 이 가을 끄트머리에서 그렇게 뿌리로 돌아가고 있군요. 땅속 굴 보금자리에서 겨울을 나는 여우처럼 그렇게 칩거에 들어갔군요. 더는 아무것도 부족할 것 없는 편안함으로.

그리고 다시 맞게 될 봄, 여름, 가을을 선명한 삼원색 톤으로, 토실토실한 곡선으로 예비해 두고 있군요. 우리 생명을 온전하게 태동시킨 어머니의 뱃속 같은 우주 태초의 공간에서 그렇게 안온하게 봄을 예비하고 있는 이미지, 참 편안해 보이는군요.

가을은 성숙과 결실의 계절이면서 조락凋落과 이별의 계절입니다. 그렇게 상반돼 가는 것들을 마주보게 하는 계절입니다. 그리하여 결국은 자신의 상반된 마음을 둘러보며 본디의 마음으로 돌아가는 계절입니다.

그런 가을을 지나며 그대 향한 그리움에 열병을 참 심하게 앓았습니다. 날로 시려 가는 바람과 기온 때문이 아니라 그대를 어찌어찌 해 보고자 하면 또 그걸 가로막는 상반된 마음이 속앓이 몸살을 앓게 한 게지요.

그런 그리움의 열병이 마음을 더 성숙하게 한 것도 같습니다. 그리움과 사랑을 더 넓고 깊게 만들어 가고도 있는 것 같습니다. 그런 마음이 가을 끄트머리에서 아래와 같은 시 「이제 너를 돌려 준다」를 낳게 했습니다.

그대를 향한 그리운 마음으로 자연스레 써 내려간 시입니다. 이 시를 끝으로 이제 그대의 토굴 속 여우 같은 편안한 본디의 마음으로 돌아갔으면 합니다.

아, 그러나 여태 철들지 못한 탓일까요. 이 시를 끝으로 이젠 정말 나 홀로 겨울로 넘어가자니 또 쓸쓸한 마음 하얀 여백의 공포로 벌써부터 아프게 아프게 밀려오는군요.

이제 너를 너에게 돌려 준다.

잔광에 부서지는 산벚나무 단풍의 환장할 빛깔들도
마른 잎 뒤척이는 귓불 시린 늦가을 바람 소리도
산 그림자 내리는 산허리 끼고 홀로 걷는 오솔길도
높은 산, 낮은 산, 어깨동무 아스라한 산의 능선도
능선에 걸린 하늘 층층이 물들여 오는 저 노을도
이제 저들 각자에게 돌려 준다.

낮밤 일교차로 의뭉스레 피어오르는

별자리, 학자

새벽안개도 안개에게 돌려 준다.

너를 이리저리 뒤척이다 묵정밭 되어 버린

이 내 마음도 마음에게 돌려 준다.

각자 흩어져 제 뿌리로 돌아가는 이 계절

가을을 가을에게 돌려 준다.

이제 그리움을 그리움에게 돌려 준다.

실패, 멀미, 게임

# 하얀 고독과 추위 속에 꼭 껴안는 그리움의 체온

며칠간 먹먹하던 하늘에 마침내 눈발이 휘날리기 시작합니다. 하늘 높이 쏘아 올린 화살은 가뭇없는데 화살나무 이파리는 다 떨어져 너덜너덜한 깃대만 눈을 맞고 있네요.

약사여래부처님이 환생한 듯 남천나무의 꼿꼿한 잎새 사이로 돋아난 빨간색 환약 같은 열매들이 수북이 쌓인 흰 눈 속에서 더욱 붉게 느껴지네요. 눈이 함빡 쌓인 아파트 놀이터에 빨간 패딩을 입은 아이들이 눈사람을 굴리고 눈싸움하며 깔깔거리고 노는 소리가 가득하네요.

늦가을 긴 가뭄 끝에 오는 첫눈은 정말 푸짐하게 내리네요. 아, 이제 추억도 없이, 단풍처럼 붉게 타오르는 미련도 버리고 오로지 하얀 종이, 여백같이 순

외눈, 코트, 따뜻한 겨울, 숲, 마른 나무, 화면 너머

결한 마음 하나로 꽃 피워야 하는 눈꽃 계절, 겨울이 와버렸나 봅니다.

그러나, 그것만은 아니겠지요. 긴 가뭄 끝에 이렇게 마른 대지와 가슴에 함박눈 내리듯 순백의 계절 겨울은 기다림과 회한의 긴 나날, 11월의 가을을 거쳐 왔기에 비로소 우리 마음속에 축복처럼 흰 눈꽃을 피우겠지요.

전국에 내린 눈을 스케치하고 있는 TV 화면 속에서 눈에 잠기는 내 고향 담양 대나무 숲도 보았습니다. 굽힘 없이 푸르른 수직의 날 선 고독, 대나무마저도 지워 버리는 포근한 눈이었습니다.

어릴 적 그곳은 눈도 참 많았고 무척 추웠습니다. 무릎까지 푹푹 빠지는 길을 걷다 삭풍에 온몸이 얼어오면 바람막이 언덕 아래 길을 허리 잔뜩 구부리고 10여 리 떨어진 초등학교를 오가야 했습니다. 상급생들은 큰 대나무를 갈라 칼로 다듬고 불로 구워 스키를 만들어 타고 다니기도 했죠.

그 시절에는 눈이 참 많이도 내리곤 했습니다. 산과 들과, 하늘과 땅과, 먼 곳과 가까운 곳의 경계를 지워 버리는 눈을 많이도 보았습니다. 내 눈과 바라보이며 내리는 눈의 경계, 어제와 오늘과 내일의 시간의 경계도 덮어 버리는 눈도 많이 본 것 같습니다.

시간과 공간을 지워 버리는 그런 눈은 춥지만 정말 포근한 눈이었습니다. 그렇게 눈이 많이 내리는 날은 길도 지워져 버려 학교에 가지 않아도 됐습니다. 우리 형제자매들을 아랫목에서 한 이불 뒤집어쓰고 도란도란 지내게 했던 그런 눈이었습니다.

그렇게 눈 덮인 대나무 숲 풍경에서 세월은 예리하게 잘리는 것이 아니라는 것을 다시금 느꼈습니다. 수평의 밋밋한 시간의 흐름을 잘라내는 예리한 대나무의 수직의 순간일지라도 그 순간에는 과거와 미래의 지평이 함께 덮여 있다는 것을. 추억과 예감이 함께 깃드는 눈 내린 대나무밭의 포근한 풍경에서 다시금 실감했습니다.

"겨울은 사람을 더 깊이 품어 준다. 더 끌어당기지 않으면 사람도 계절도 더욱 참을 수가 없어서".

사랑의 시로 70년 넘게 우리네 심금을 울려 오고 있는 우리 시대 최고 원로인 김남조 시

인은 겨울을 위와 같이 말했습니다. 추워서, 희고 너무 맑아 고독해서 사람을, 그리움을 더욱 그립게 끌어당기는 계절이 겨울이란 게죠.

그대도 눈 내리고 추운 이 겨울에 그런 이미지를 그리고 있네요. 오누인가요, 연인인가요? 둘이서 한 담요에 감싸여 따뜻하고 포근하군요. 불에 잘 구워진 붉은 벽돌 난로와 담요의 색감에서 따스함이 그대로 묻어나고 있네요.

조그만 창으로 들어오는 하얀 눈마저 차갑지 않고 따스하게 느껴지는군요. 암청색 바탕의 색조가 그런 공간마저 아늑하게 만들고 있군요. 세상과 완전히 차단되지는 않은 둘만의

새 신발! 새 옷! 새 장갑!

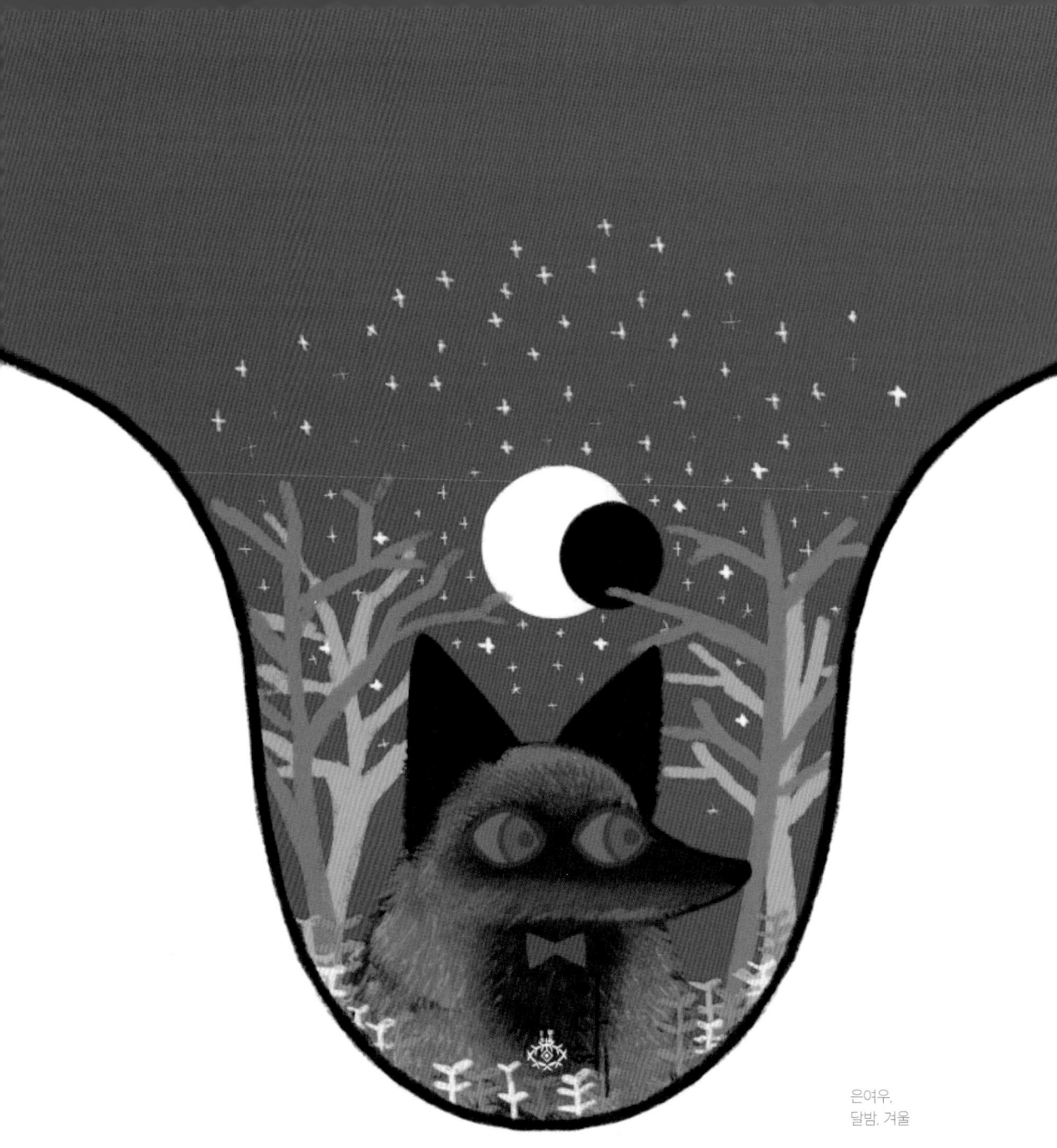

은여우.
달밤. 겨울

그런 따스한 공간이 흰 눈 내리고 추운 겨울에는 더욱 그리워지겠지요.

그대의 또 다른 그림 어머니 자궁 같은 세상, 눈 속에 푹 쌓인 여우 한 마리도 그런 겨울의 따스함을 잘 전하고 있군요. 그대의 마음, 캐릭터를 의인화한듯한 토실토실한 여우는 겨울의 흰색이고 거기에 대비되는 연하게 붉은 산과 연하게 노란 하늘의 색조가 따스함과 포근함을 그대로 느낄 수 있게 하더 있군요.

아, 그러나 그것도 순정한 시절의 이야기가 되어 버렸군요. 남녀칠세부동석男女七歲不同席이라, 예부터 일곱 살쯤 되면 남녀가 엄격하게 나뉘어 버렸으니. 대중 사우나에도 이제 5, 6세의 어린 오누이라도 남녀로 나뉘어 들어가야 되니까요.

어릴 때 너 나 없는, 분별없는 순정한 마음을 조금만 커도 잃는다는 뜻이겠지요. 그래 서로의 그리운 마음에 속앓이를 하나 봅니다. 그래서 그런 순정한 시절로 되돌아가고파 이렇게 눈 내리는 날은 그대도 한 이불 속 그 시절의 이미지를 그리고 있겠지요. 과거 추억이면서 영원한 현재진행형으로, 나아가 초롱초롱한 눈망울로 미래의 바람으로요.

첫눈 내리기만 힘들었나 한번 내리고 나니 올겨울에는 눈도 참 많이 내리는군요. 어제는 눈이란 눈을 다 보여 주려는 양 온갖 종류의 눈과 비가 다 내리더군요.

내릴까 말까 망설이다 싸르륵 싸륵 가랑눈으로 내리기 시작하데요. 하얀 좁쌀 알갱이 같은 싸락눈이 속도감 있게 쑥쑥 쏟아지다 이내 펄렁펄렁한 함박눈이 되어 내리는 거예요.

아무래도 눈 중에선 흰 나비 날 듯 내려오는 함박눈이 제일 예쁘고 포근하지요. 쫓기듯 내리는 다른 눈들에 비해 마음 편히 감상하며 추억에 흠뻑 빠져들게 하는 눈이 함박눈이죠.

그렇게 감흥에 젖어 한참 함박눈 내리는가 싶더니 멍멍한 해가 중천에 오르고 기온도 오르는지 진눈깨비가 되어 내리데요. 아직 다 얼지 못한 눈이 비와 함께 내리는 거지요.

온갖 종류의 눈이 반복돼 내리며 눈은 층층이 쌓이더군요. 아주 굳건하고 무겁게요. 그렇게 한꺼번에 여러 종류의 눈이 내리는 게 겨울의 가장 큰 골칫거리죠. 빨리 치우고 털어내지 않으면 지붕도 주저앉고 나뭇가지도 찢어지고 부러지니까요.

아무래도 눈은 함박눈이 가장 크고 예쁘죠. 나무 위에 사뿐히 내려앉아 쌓이며 지난 게

절에 미진했던 꽃과 잎들 불러 모아 설화雪花, 눈꽃을 피우는 눈이 참 예쁘죠. 설화로 피어 났다 다시 나뭇가지 사이로 하얗게 흩어져 내리는 눈보라도 더없이 아름답지요.

"어느 머언 곳의 그리운 소식이기에/이 한 밤 소리 없이 흩날리느뇨.//처마 밑에 호롱불 야위어 가며/서글픈 옛 자취인 양 흰 눈이 내려//하이얀 입김 절로 가슴이 메어/마음 허공 에 등불을 켜고/내 홀로 밤 깊어 뜰에 내리면,//머언 곳에 여인의 옷 벗는 소리.//희미한 눈 발/이는 어느 잃어진 추억의 조각이기에/싸늘한 추회追悔 이리 가쁘게 설레이느뇨.//한 줄 기 빛도 향기도 없이/호올로 차단한 의상을 하고/흰 눈은 내려 내려서 쌓여/내 슬픔 그 위 에 고이 서리다."

그 많은 눈에 대한 시 중에서 학교 교과서에 나와 우리에게 익숙한, 김광균 시인의 시「 설야雪夜」입니다. 감각적인 이미지로 눈 내리는 밤의 풍경과 심사를 아주 잘 그려 내고 있 는 시이기도 하지요.

'옷 벗는 소리'라는 관능적 감각과 '싸늘한 추회'라는 내면적 감각이 잘 어우러지고 있는 시죠. 그러면서 '마음의 허공에 등불'을 고독하게 켜고 '서글픈 옛 자취', 추억을 찾는, 눈 내 리는 겨울밤의 고독한 심사도 잘 드러난 시지요.

그래요. 하얀 겨울은 어쩌면 추억과 회한의 계절인 줄도 모릅니다. 그대를 떠나보내고 시도 때도 없이 떠오르는 그대 생각에 아픈 계절입니다. 떠날 수밖에 없고 떠나보낼 수밖에 없는, 그리움과 사랑을 혼자 앓는 계절이 겨울인지도 모르겠습니다.

제법 높게 쌓인 눈길이 트이자 호숫가로 나가 봅니다. 그렇게 넓지는 않지만 호수에 펼 쳐진 설원을 바라도 보고 첫발자국을 찍으며 걸어서 들어가 보고 싶어서지요.

무릎까지 푹푹 빠지며 호수 가운데로 걸어 들어가니 거기 조성해 놓은 조그만 섬에서 나 리 홀로 대차게 맨몸으로 서 있네요. 지난여름 호수를 온통 주황빛으로 꽃피워 올리던 나리 가 맨몸으로 홀로 추위에 떨고 있네요.

허리춤까지 눈 속에 파묻힌 알몸이 하도 안쓰러워 손바닥으로 감싸 주려 하니 그냥 손 안으로 쏙 안겨 오네요. 그래 내 키만 한 그 나릿대를 가져다 서재 책상 모퉁이 창가에 세

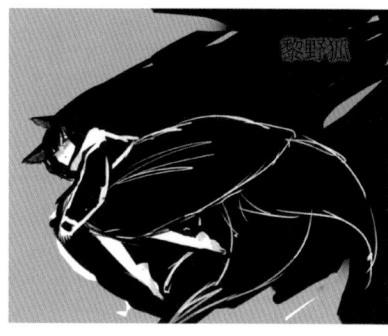
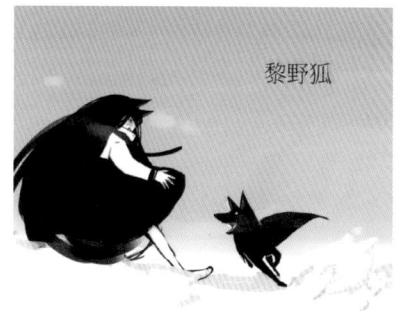

여우, 들판, 외톨이, 겨울

워 두고 바라보곤 합니다.

지난여름 그 길고 가는 허리를 흔들어가며 온 힘을 다해 꽃피워 온천지를 그리움으로 물들게 하던 나리꽃. 이제 그 층층의 꽃자리, 물음표 같은 꽃대궁만 남겨 놓고 선 채로 가뭇없이 말라 가는 나릿대.

창 너머 눈꽃 피운 나무들은 온몸 흔들어 흩뿌리는 눈보라로 무지개도 피어오르게 하는데. 나리는 물음표만 내걸고 있네요. "쉿, 아서라 허망한 무지개 꿈이여, 부서지기 쉬운 감상이어"라는 듯 꽃철 기약 없이 그냥 순정으로만 하얗게 말라 가고 있네요.

그런 나리처럼 나 또한 이 겨울은 그럴 것 같았으면 좋겠네요. 그런 자존自尊의 깊이로 그리움의 순정을 의연하게 지켜내는 겨울이면 좋겠네요.

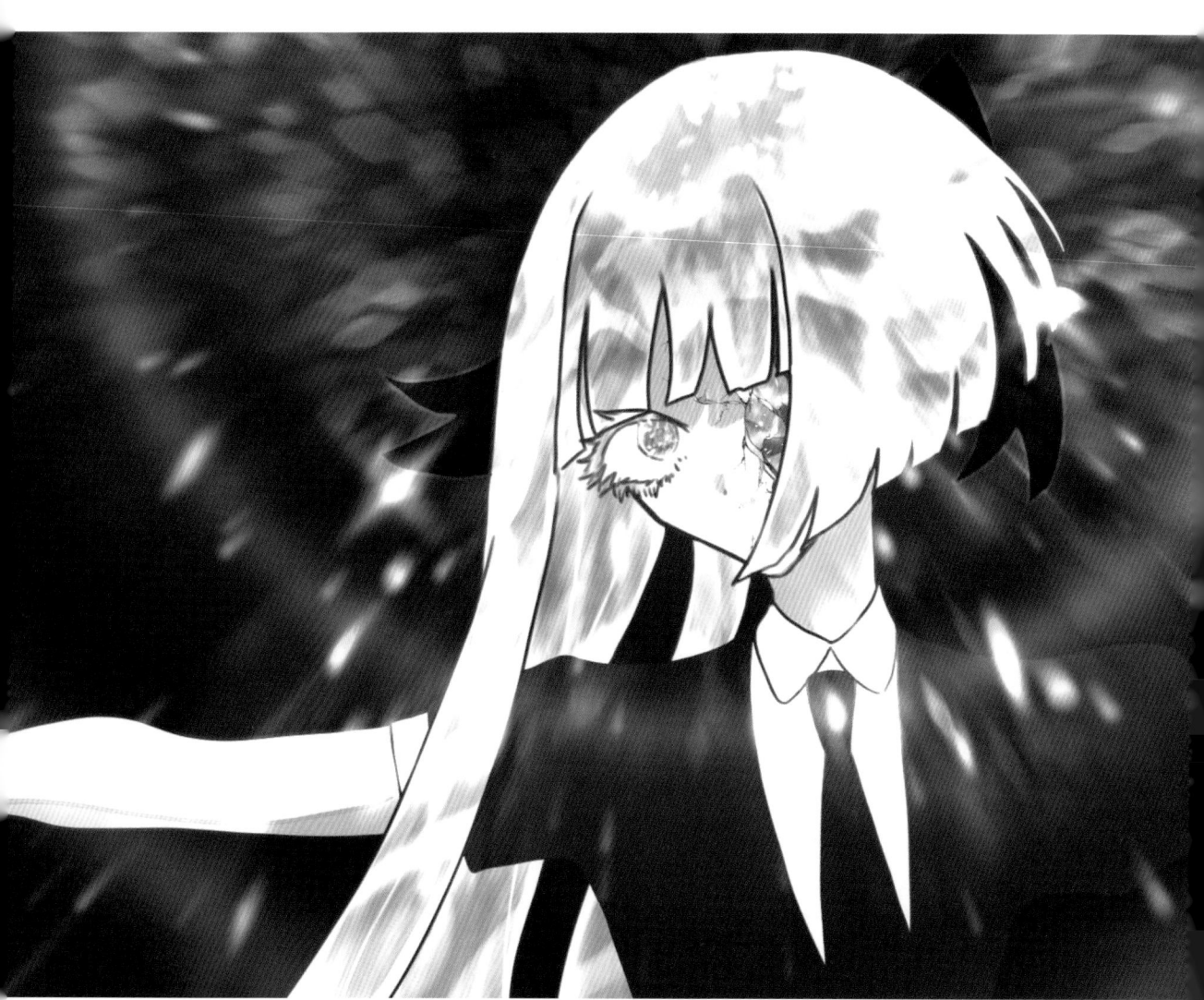

(2차 창작 -보석의 나라) 세이, 다이아몬드, 기반, 보석의 나라, 깨짐

# 그대,
# 별에서 온 그리움의 빛이며 생명이여

낮은 야산들로 푹 둘러싸인 우리 동네의 손바닥만 한 하늘에서도 가을이 지나갔습니다. 오랜 가을가뭄 끝에 잔뜩 찌푸린 멍멍한 하늘이 눈비를 쏟아냈습니다. 한 이틀 눈구름에 가린 새벽하늘에 큰 바람이 불어 빗질한 틈새로 별들이 하나둘씩 나타났습니다.

그것도 잠깐, 먼동이 터오는 기미가 보이자 별은 이내 사라지고 하늘 가득 함박눈이 펄펄 내리기 시작했습니다. 계절은 이제 정말로 겨울로 들어섰습니다. 달력과 절기의 이 정확함이라니. 촐싹대는 기상예보보다는 아무래도 더 의젓한 이 우주 운항의 순리라니.

이 동네로 이사 와서는 별을 보는 재미가 쏠쏠합니다. 어둑해지면 이제 별들이 나왔겠거니 하고 하늘을 쳐다보고 잠자리에 들 땐 얼마나 초롱초롱한가 하고 들여다봅니다.

새벽에는 일어나자마자 뜰로 나가 별을 바라보며 하루를 시작합니다. 점성술사가 아니라 그냥 별이 제 혈육처럼 좋기 때문입니다. 중천에 뜬 별들

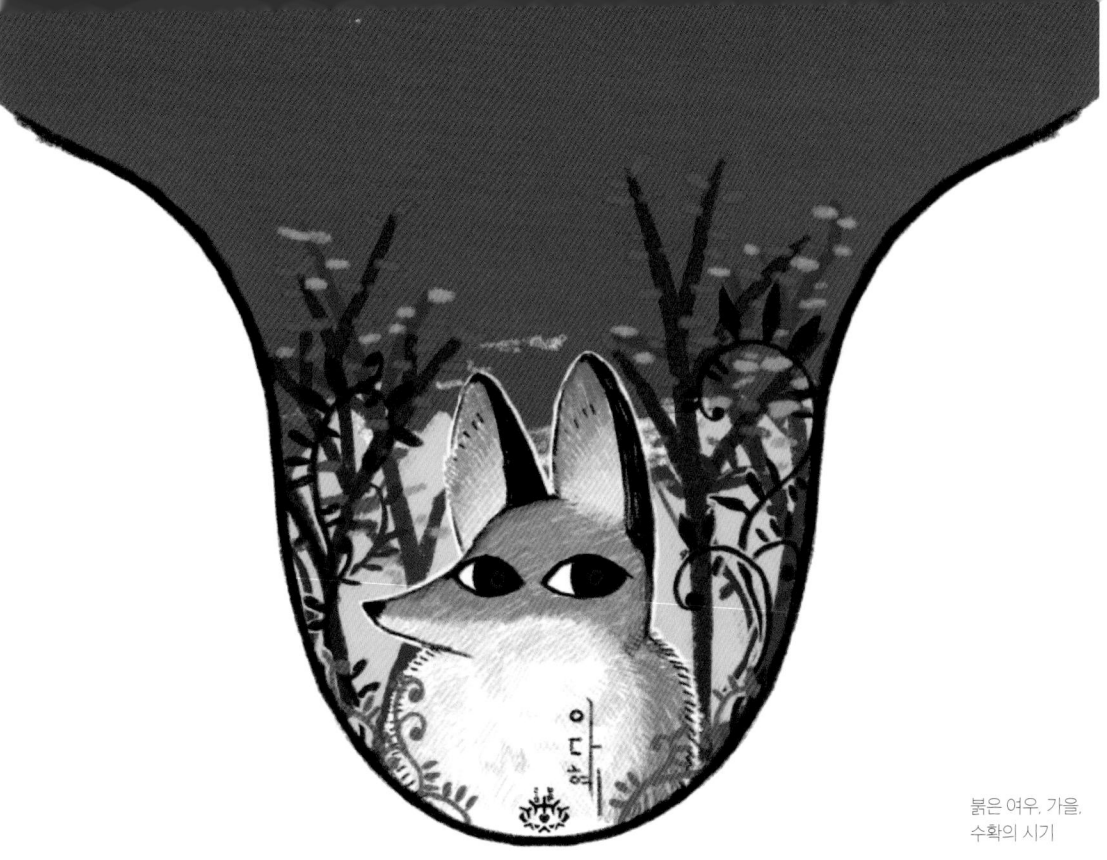

붉은 여우. 가을.
수확의 시기

을 이어가며 별자리들을 그려 보는 재미. 아니 재미라기보다는 이제 별을 헤아리는 것이 하나의 의미 있는 일이 되어 가고 있습니다.

처음엔 야산에 둘러싸인 좁디좁은 하늘이 답답했습니다. 넓은 곳에서 보면 달과 별들이 저 하늘 높이, 광활하게 떠 있고 펼쳐져 있는데 이 손바닥만 한 동네 하늘은 정말 갑갑했습니다.

그러던 어느 컴컴한 그믐밤 내내 차 안에서 달을 쳐다보며 대처에서 집으로 돌아온 적이 있었습니다. 대처에선 저 멀리, 하늘 높이 떠 실낱처럼 사라져 가던 그믐달이 안타까웠습니다.

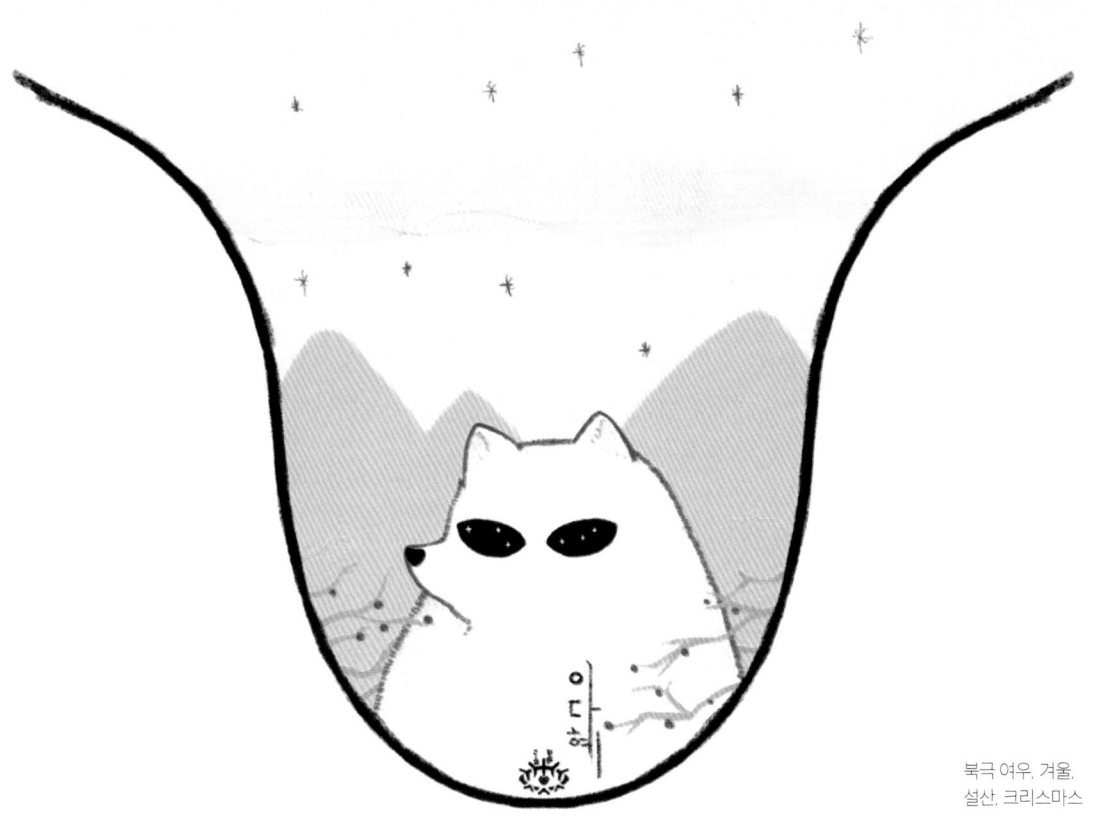

북극 여우, 겨울,
설산, 크리스마스

아, 그런데 우리 동네에 들어와 보니 산허리에, 바로 내 눈썹 위에 튼실하게 걸려 있는 것 아니겠습니까. 그때부터 나는 우리 동네를 달과 별의 계곡으로 부르기로 했습니다.

그때부터 이 손바닥만 한 하늘의 달과 별들은 저 먼 데 것이 아니라 마치 어릴 적 내 동무, 혈육처럼 다시 돌아오기 시작했습니다. 그래서 손바닥 말아 쥔 손망원경으로 하늘을 보며 별들과 이런저런 이야기를 나누곤 했습니다.

하늘마저 얼어붙는 명징한 겨울에는 별들도 더 총총 빛납니다. 새벽이라 찬바람에 온몸과 마음이 더 시려 별들은 더욱 혈육처럼 따뜻하게, 애틋하게 다가오고 있습니다.

며칠 전 새벽 한참 별들을 쳐다보고 헤아리다 나도 모르게 "울고 있니?"라는 말이 터져

나왔습니다. 눈비구름에 젖은 작은 별들이 잔뜩 물기를 머금고 금시라도 눈물을 쏟아낼 것 같아서요.

그러면서 이렇게 읊조려 보았습니다. 아니 물먹은 새벽별들이 이렇게 시로 써보도록 했습니다.

"탯줄도 못 끊고 간/내 동생 봐야겠다.//보릿고개 쉰 감자 꾸역꾸역 먹다/숨넘어간 어린 동생들 봐야겠다.//울고 있니, 울고 있는 거니/눈물 초롱초롱 새벽별들아"라고요.

이렇게 써 놓고 보니 세계의 지붕인 히말라야 산자락에서 본 별들이 떠올랐습니다. 옛 티베트 영토였던 히말라야 산록의 해발 3천5백 미터에 있는, 오래된 미래의 땅 라다크의 한 명상센터에서 보름간 머무른 적이 있습니다.

낮에는 밟으면 금세 흙으로 부서져 내리는 바위산을 도마뱀처럼 오체투지五體投地로 기어올라 1인용 토굴에서 나름대로 명상을 합니다. 그러다 해 떨어지고 저녁이 되면 기온이 급격하게 내려가 숙소로 내려와 지내는 일정이었지요.

워낙 고산지대라 산소가 희박해 잠들면 그대로 깜빡, 숨길이 끊길까 봐 무서워 잠을 이루지 못하는 바람에 옥상에 올라가 별들만 쳐다보는 밤이 많았습니다. 한밤중 적막 속의 히말라야 산자락에는 온통 소리, 소리뿐이었습니다.

티베트 불교의 오방기가 펄럭이는 소리, 풍경風磬 소리, 만년설이 녹아 흐르는 계곡물 소리, 바위가 흙부스러기로 부서져 내린 맨땅을 쓸어 가는 바람 소리 등등. 그런 소리들에 귀를 열고 별들을 바라보고 있노라면 별들도 소리를 지르고 있는 것 같았습니다.

머리 바로 위, 하늘 가득히 총, 총, 총 떠 있는 별들이 별똥별이 되어 내 눈 속으로 무수히 떨어지며 뭔가를 애타게 묻고 있는 것 같았죠. 대체 뭘 묻고 있는 걸까 헤아리고 헤아리며 눈과 귀를 기울이다 보니 보름째 되는 날 새벽에 그 소리가 뚜렷이 들려 오는 것 같았습니다.

"형, 형아. 나 언제 다시 별로 떠오를 수 있는 거야?"라고요. 그래서 나는 지체 없이, 조금도 망설임 없이 뚜렷하게 소리 내어 말해 줄 수 있었습니다. "응, 그래. 곧 다시 별로 떠오

오너 캐릭터.
심연. 모에화.
캐릭터화

를 거야"라고요.

　"떨어져 돌이 됐다, 바스러져 흙이 됐다, 꽃 한 송이 피워 꽃이 됐다, 말똥이 됐다, 물이 됐다, 구름이 됐다, 그렇게 한세상씩 잘 살며 돌고 돌다 보면 반드시 넌 별로 다시 떠오를 거야. 왜? 넌 원래 별이었으니까"라고 대답해 주었습니다.

두 명의 심연, caution!!

그렇게 별똥별한테 이야기해 주고 나니 나도 보름간 명상과 함께 별들과의 대화로 뭔가 한 소식하고 돌아가는 듯한 뿌듯한 느낌이 들었습니다. 우주의 본체는 무엇이고 삶의 본질은 무엇인가가 어렴풋이 잡히는 듯도 했습니다.

끊임없이 흐르는 윤회전생輪廻轉生이 삶이란 생각이 들었습니다. 하여 고정된 본체는 없고 몸을 바꾸어 끊임없이 변하게 하는 것, 형체 없는 바람이 우주의 운항 질서, 도道의 실상이 아닐까 하고 생각했습니다.

억만년 삼라만상 귓불에 언뜻 부는 바람. 천지간 몸 없는 바람이 만년설도 녹여 물로 흐

르게 하듯 몸이 있는 모든 것을 유전流轉케 하니까요. 그러니 그런 바람에 초롱초롱 더욱 빛나는 별들 또한 나와 한 혈육 아니겠습니까.

그런 혈육을 찾듯 세계 도처에서 밤이면 별들을 바라보고 또 바라보았습니다. 몽골초원에서 별들을 보면 고향에서 어릴 적 봄이 오면 겨우내 묵혀 두었던 논밭에 흐드러지게 피어나는 자운영꽃을 만난 듯했습니다.

새벽에 일어나 하늘을 올려다보면 그 연보랏빛 꽃들이 초원의 별이 되어 반짝반짝 피어

셋째. 복수자, 꽃, 액자, 기록

나고 있었지요. 그러면 나도 몰래 요의를 느껴 그 별밭을 바라보며 방뇨放尿하곤 했지요.

세계와 분리되기 이전의 어릴 적 삼라만상은 다 한 가족이며 친구 같았지요. 울긋불긋 꽃들도 친구요, 하늘을 나는 새도 친구요, 그보다 더 높이 뜬 작은 별들도 동생 같았고요.

자운영꽃도 저 먼 별세계에서 내려온 동생이며 친구들 같았고요. 드넓은 초원과 그보다 더 넓은 밤하늘에 총총 박힌 별들을 보며 몽골초원에서 우주 삼라만상은 그렇게 한 몸이요, 혈육임을 다시금 실감했습니다.

하늘과 땅을 이어 주는 자작나무 우주목에 샤먼의 오색 깃발 휘날리는 바이칼호수에서도 별들을 보았습니다. 바다보다 더 넓은 호수, 그래 모든 물의 어머니라는 바이칼호수의 물을 다 마신듯 배가 잔뜩 부풀어 떠 있었습니다.

물먹은 별들이 무거워 금방이라도 호수에 풍덩, 풍덩 빠질 듯이 낮게 낮게 떠 있었습니다. 손을 뻗으면 잡힐 것 같은 그런 별들과 손잡고 어깨동무하고 밤새 춤추며 신명나게 놀기도 했습니다.

그리고 차마고도의 깎아지른 협곡에서도 별이 참 많이도 높이 높이 떠 있었습니다. 그 협곡 사이를 흐르는 강, 금사강金砂江처럼 저 높고도 먼 우주에서 금빛 모래를 반짝이며 출렁출렁 흘러가는 듯했습니다.

까마귀염소,
품기. 따듯함.
위로. 사랑. 둘

까마귀염소,
가시나무. 사람.
오너 캐릭터

그대도 많은 별을 이런저런 이미지로 수없이 변용해 그리며 많은 이야기를 들려주고 있군요. 반짝반짝 빛나며 떠 있기도 하고 빛살 비명 지르며 떨어져 내리기도 하며 그대 자체가 별이 돼 가고 있는 것 같군요.

별들을 이리저리 선을 그어 이어 주면 여러 형상의 별자리 모양이 드러나게 되지요. 별에서 왔다고 믿는 우리는 그런 별자리를 보며 우리의 운명과 성격을 맞춰 보기도 하고요.

그대도 그런 별자리를 연필로 꼼꼼히 그려가며 그대 상황에 따른 성격을 그림으로 드러나게 하고 있군요. 그리움과 사랑의 설렘, 수줍음, 순정과 열정 등성격도 그대 모습으로 의인화된 별자리로 보여 주려 하고 있군요.

곰과 사자와 염소 등 동물들은 물론 건우와 직녀 등 전설과 신화 속의 이야기들로 튼실한 별자리 집을 지어 가고 있군요. 강렬한 색채와 형상으로요. 그러면서 그 이야기들을 별똥별, 유성流星의 빛으로 지상에 떨어뜨리며 그 별 자체, 이야기의 주인공이 돼 가고 있군요.

그러다 마침내는 별들의 우주, 별들이 강물처럼 흐르는 머나먼 은하銀河로 노를 저어 가고 있군요. 우주를 낳은 대폭발, 그 태초의 생명 세계로 가고 있군요. 정갈하면서도 오묘하게 타오르는 그리움 가득 싣고서. 우주의 나그네가 되어 둥둥 떠 가고 있군요.

나도 이 하얀 계절에 그렇게 떠나고 싶습니다. 그리워하고 아파하면서도 우주의 뭇 생령이 어떻게 저 별들처럼 총, 총, 총 어우러지고 있는지. 그 내력을 찬바람과 눈보라 휘몰아치는 광야에서 뼛속, 마음속 깊이 아리게 실감하기 위해 겨울 나그네가 되어 떠나야겠습니다.

# 휘몰아치는 눈보라 속의 겨울 나그네

"유리에 차고 슬픈 것이 어른거린다. /열없이 붙어 서서 입김을 흐리우니/길들은 양 언 날개를 파닥거린다.//지우고 보고 지우고 보아도/새까만 밤이 밀려 나가고 밀려와 부딪치고,/물먹은 별이, 반짝, 보석처럼 박힌다.//밤에 홀로 유리를 닦는 것은/외로운 황홀한 심사이어니,/고운 폐혈관이 찢어진 채로/아아, 너는 산새처럼 날아갔구나!"

정지용 시인의 잘 알려진 시 「유리창 1」입니다. 청춘의 열병을 심하게 앓던 시절 이 시가 와서 가슴에 그대로 안겼습니다. 추운 겨울밤 상심傷心한 가슴 유리창에 붙어서 호호 불어 그대의 모습을 그려 놓으면 이내 사라지곤 하던 얼굴.

얼어붙은 유리창 성에에 반사된 불빛은 그리움의 따스한 추억으로 폐혈관의 고운 실핏줄처럼 살아납니다. 아아, 그러나 그대는 날개 파닥거리

별, 사랑, 목표, 신념, 빛남

또 다른 자기 자신들, 상처

며 산새처럼 날아가 버렸으니.

눈에 넣어도 아프지 않을 자식을 폐병으로 잃은 시인이 겨울 유리창을 하릴없이 호호 불고 닦으며 쓴 이 시. 그러나 자식 잃은 아비의 그런 비통한 개인적인 심경으로만 읽고 넘기기엔 너무 아깝겠지요.

누구나 한 번쯤 겪었을 실연失戀, 그 아픈 이미지가 선명하게 드러나 있지 않습니까. 그래서 더 많은 독자의 심금을 울리며 애송되고 있겠지요.

그런 심경이 되어 나도 성에가 잔뜩 낀 유리창을 입김 호호 불어가며 말끔히 닦습니다. 잘 닦인 창문으로 동네 야산의 허리에 늘어선 자작나무들이 들어옵니다.

반대편 산봉우리로 해가 떠오를 때면 무대 조명을 비추듯 그곳부터 환하게 훑고 지나갑니다. 그러면 겨울을 나는 자작나무 자태가 늘씬하게 쭉쭉 뻗은 미녀의 다리처럼 새하얗게 드러납니다.

그런 자작나무를 한번 쓰다듬어 주려고 아침 산책을 나갑니다. 텅 빈 겨울 들녘에 홀씨다 날린 키 큰 갈대들이 시린 겨울바람에 서로서로 몸을 부비며 사각사각 말라가고 있습니다.

그런 겨울 세밑의 갈대밭 풍경을 보며 울컥, 그리움이 치밀고 올라왔습니다. 지난가을을 떠나오며 함께 떠나보낸 그대에 대한 그리움이 창문 성에를 닦으면서 떠올랐는데 갈대밭에 와서 주체하지 못하고 터져 나오고 말았지요. 그래서 아래의 「그리움 베리에이션」이란 시로 다듬어 보았습니다.

**별거 아니에요, 해가 뜨고 해가 지는 거**
**꽃이 피고 꽃이 지는 거 별거 아니에요**
**가뭇없이 한 해가 가고 또 너도 떠나가는 거**

**별거 아니에요,**
**바람 불고 구름 흘러가는 거**
**흘러가는 흰 구름에 마음 그림자 지는 거**
**마음 그림자 켜 켜에 울컥, 눈물짓는 거**
**별거 아니에요.**

그런데 어찌 한데요.

텅 빈 겨울 눈밭 사각사각 사운거리는 저 갈대

맨몸으로 하얗게 서서 서로서로 살 부비는

저, 저 그리움의 키 높이는 어찌 한데요.

해가 또 가고 기약 없이 세월 흐르는 건 별거 아닌데요.

지난가을 온몸 휘어지게 흔들며 헤어지자 맹세하던 그 갈대를 황량한 겨울 눈밭에서 보니 참 아픕니다. 상처가 이미 아문 줄 알았는데 당신을 만나고 나니 나의 마음이 마치 흰 눈 위에 뚝뚝 떨어지고 있는 선혈처럼 느껴지네요. 일도 손에 안 잡히고 잠도 못 이루게 그리움의 열병이 다시 도지네요.

어젯밤 내내 달무리 가득했던 달이 꼭두새벽에도 뿌옇네요. 그렇게 여명의 기미도 없는 이 신새벽이 하얗네요. 마치 백야白夜인 듯. 저 빙하의 북극에서부터 기단氣團이 내려오고 있다는 예보인데 백야도 따라 내려온 듯합니다.

슈베르트의 연가곡 「겨울 나그네」를 듣습니다. 격렬하다가 차분해지곤 하는 피아노 반주에 따라 연인에 대한 그리움과 이별의 황량함을 부르는 가수 피셔 디스카우의 바리톤 음색이 마른 갈잎을 부는 바람 소리 같기도 하네요.

"나 방랑자 신세로 왔으니, 방랑자 신세로 다시 떠나네"라며 연인에게 안녕을 고하고 정처 없이 떠나는 막스 밀러의 연시戀詩 「겨울 나그네」 가사처럼 나도 떠나야겠습니다. 어디 갈 곳도, 방향도 없으면서 그대를 다시금 잊기 위해 서둘러 떠나야겠습니다.

떨어져 내려 물 위에 둥둥 떠가면서도 지난가을을 단풍빛으로 환상적으로 물들던 선운사 계곡 단풍들은 잘 떠났는지 살펴보기 위해 가 보았습니다. 그런데 웬걸요. 계곡물 꽁꽁 언 얼음 속에 갇힌 그 빛깔이 더욱 선명한 아픔으로만 직격해 오데요.

"개 같은 오후"
2014. Sai

계곡에서 내려오니 눈을 뒤집어 쓴 보리밭 보리 싹들이 눈을 밀치고 푸르게 푸르게 솟아오르고 있네요. 꾹꾹 밟으면 밟아 줄수록 더 푸른 봄을 예비한다며. 아, 그러나 4월 봄바람에 푸르게 일렁일 그 그리움을 다시는 느끼고 싶지 않군요. 이별의 이 고통을 다시는 예비하고 싶지 않군요.

그런 아픔에 빈 들녘의 설원을 걸으며 바닷가 곰소항까지 갔습니다. 반짝이던 생선 비린내도, 곰삭은 젓갈 냄새도 얼어붙었데요. 그런 살아 있는 냄새를 맡으러 찾아오는 발길도 없이 횡한 바람만 포구의 빈 골목으로 불며 바다로 빠져나가고 있데요.

마녀2세(민트)

마녀2세(바이올렛)

바다가 뭍으로 쑥 들어온 곰소항에서 다시 뭍이 바다로 들어가는 서남해안선을 따라 변산반도의 격포 채석강까지 갔습니다. 슈베르트의 곡이 피아노 건반 위를 격정의 질풍노도疾風怒濤로 휘몰아치는데 바리톤 음색은 낮게 낮게 깔리며 서정적으로 숨을 고르는「겨울 나그네」를 듣고 또 들으면서요.

수수 억년 밀려오고 밀려가는 격정의 파랑波浪이 바위에 부딪쳐 한 장 한 장 쌓아 올린

책처럼 화석이 된 채석강. 그 화석 책갈피에 새겨진 멀고 먼 시간의 추억을 새기고 넘기는

마녀2세(인디고)

마녀2세(마젠타)

파도와 바람 소리뿐, 아무도 아무것도 없습니다. 겨울 한가운데 바다 끝까지 왔는데도요.

그대도 겨울 나그네가 되어 외로운 늑대나 여우처럼 눈보라 칼바람에 살을 에는 설원을 떠돌고 있는 건가요. 눈보라 몰아치는 매서운 추위를 시퍼렇게 뜬 눈으로 걸으며 온몸으로 홀로 맞서고 있는 건가요.

커다란 눈에 맺혀 뚝뚝 떨어지는 것은 눈물인가요. 머리와 이마와 눈썹 위에 쌓인 눈은 그대의 열정에 녹아 떨어지는 눈물인가요, 아니면 이별과 그리움의 회한이 왈칵 치솟아 떨어지는 눈물인가요.

그런 눈물을 삼키며 걸음을 되돌려 매서운 추위의 절정과 맞서보려 북녘 고성 바닷가로 갔습니다. 거기 바다 철책 넘어가 금강산이 바다로 치달은 해금강. 그래 고성은 지금 내가 가 볼 수 있는 최북단 바다지요.

남북한 간의 긴장이 완화되고 금강산 관광 뱃길과 육로가 열렸을 때 배 타고 버스 타고

금강산에 몇 번 갔었지요. 붉은 금강송들이 쭉쭉 뻗은 길을 지나 갖가지 형상의 기암괴석 일만이천 봉을 보며 계곡 따라 오르다 그 유명한 구룡폭포도 보았습니다.

"사람이 몇 생生이나 닦아야 물이 되며 몇 겁劫이나 전화轉化해야 금강에 물이 되나! 금강에 물이 되나!/샘도 강도 바다도 말고 옥류玉流 수렴水簾 진주담眞珠潭과 만폭동萬瀑洞 다 고만두고 구름 비 눈과 서리 비로봉 새벽안개 풀 끝에 이슬 되어 구슬구슬 맺혔다가 연주팔담連珠八潭 함께 흘러/구룡연九龍淵 천척절애千尺絶崖에 한번 굴러 보느냐"

조운 시인이 구룡폭포에 올라 그 절경에 반해 억겁 윤회의 삶 중에서 다른 생은 다 제쳐두더라도 비룡폭포 떨어지는 물이 한번 되고 싶다며 쓴 시조인「비룡폭포」입니다. 그 폭포도 이젠 꽁꽁 얼어 빙벽을 이루고 있겠지요.

고성 앞바다는 정말이지 텅텅 비어 있네요. 서해와 남해는 올망졸망 섬들과 더불어 있는데 동해는 섬 하나 없는 망망대해입니다. 고개를 들어 보면 수평선만이 그대로 들어오는 매정한 바다입니다. 그러하기에 더욱 청정한 바다에서 매정한 찬바람만 실컷 맞았습니다.

돌아오는 길에는 냉동고보다 더 차가운 바람이 분다는 미시령을 넘어왔습니다. 그 칼바람 통로 미시령 끄트머리 인제에서 황태덕장을 보았습니다. 할복한 채 언 하늘을 향해 입을 쫙쫙 벌리고 뭔가 항변하고 있는 명태들이 줄줄이 걸려 얼어 터져 가고 있데요.

시베리아 동토 얼음물이 흘러드는 오호츠크 차디찬 바다에서 노닐다 속초로 잡혀 와 동장군 칼바람에 배 가른 명태들. 두 눈 부릅뜨고 입 쫙 벌려서 항변하는 줄 알았는데 아닌가 보네요.

칼바람에 얼고 햇살에 녹고 다시 얼고 녹기를 반복하며 제 몸 금실 오라기 같이 풀고 풀어내 중생의 어혈 든 몸과 마음을 풀어 주는 황태. 그 황태로 전화하기 위한 인고忍苦의 입이며 열락悅樂의 눈은 아닐까요.

그대를 고이 떠나보냈는데도 이 치밀어 오르는 눈물과 그리움은 어찌해야 합니까. 이 고통의 어혈은 어찌 풀어야 합니까. 칼바람 부는 황태덕장에 서서 명태의 부릅뜬 눈과 비명 지르듯 벌린 입을 하염없이 바라보며 답을 구하고 있네요.

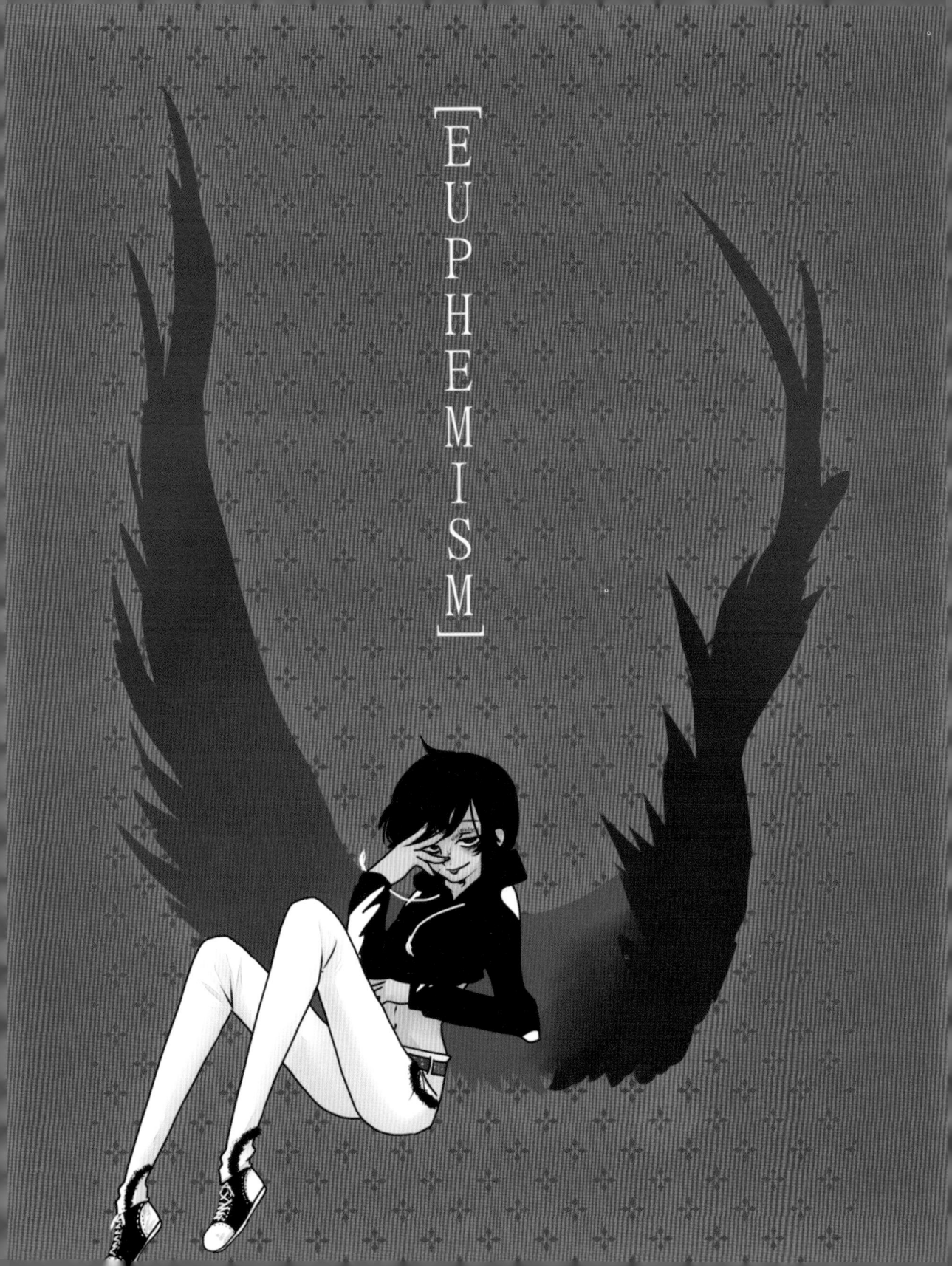

# 자작나무 숲, 설국(雪國)과 원시(原始)의 말 없는 판타지

'자작나무'란 말만 들어도 러시아의 새하얀 설원이 펼쳐지고 무척 맑아 몸속까지 투명하게 비칠 것 같은, 쭉쭉 뻗은 러시아 처녀들이 떠오릅니다. 우리나라에서도 근래 들어 도심 빌딩들 사이의 틈새 공원이나 너른 카페 실내 장식용 등으로 가꿔진 자작나무를 어렵잖게 볼 수 있지요.

내가 몇 년간 살았던 용인도 산 많고 물 많아 춥기론 빠지지 않아 산등성이에 보란 듯 서 있는 자작나무 몇몇 그루씩은 어렵잖게 만날 수 있었습니다. 그러나 깊은 산속에 수십만 그루가 서 있어 '자작나무 숲'이란 말 자체가 고유지명이 된 곳은 강원도 인제 원대리에만 있지요.

눈에 덮인 자작나무 숲을 거닐며 연말 정리도 하고 새해를 구상하고 다짐하기에도 좋아 많이들 찾고 있는 명소가 됐습니다. 묵묵히 떼거지로 눈을 밟고 쑥쑥 올곧게 솟아올라 언 하늘 떠받들고 서 있는 원대리 자작나무 숲.

가까이 다가가 보니 칼바람에 거무스레한 옹이며 껍질을 벗겨 내고 있었습니다. 실핏줄이 발갛게 드러날 정도로 속살까지 아프게 아프게 벗겨가며 자작나무 고유의 우윳빛깔이 돼 가고 있었습니다. 그런 나무들이 장하고도 안쓰러워 어루만지고 뺨도 비벼 보았습니다.

능선에 올라 그런 자작나무 숲을 내려다보니 온통 자줏빛 크림색이더군요. 다른 나무

앵초
[櫻草]

©kkamka

백일초
[百日草]

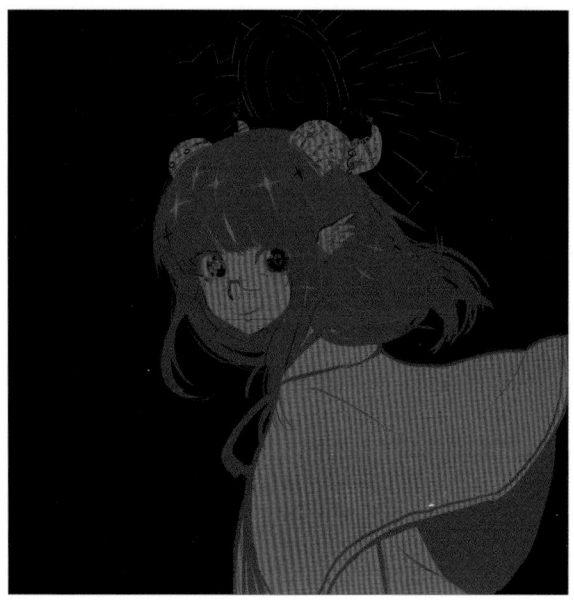

들은 3월에 들어서야 뿌리로 부지런히 물을 끌어올려 가지의 끝부분들이 띠는 크림색을 한겨울에도 뿜어내며 봄을 예비하고 있는데요.

그래 "오! 장하구나" 하고 절로 터져 나오는 탄성을 능선 칼바람이 막더군요. 자작나무 숲은 말이 없는데 뜻도 제대로 전달하지 못하는 그 입은 군게군게 다물라고요.

쌓이고 또 쌓인 눈 속에서 쭉쭉 뻗어 올라 하늘을 떠받들고 있는 저 자작나무들. 칼바람 속 알몸으로 무슨 천벌을 받고 있는가? 아니면 혼탁한 천지간 무엇을 하얗게 지켜내려는 피멍 든 몸부림인가?

그런 건 묻지 말랍니다. 읽지도 생각지도 말랍니다. 눈보라

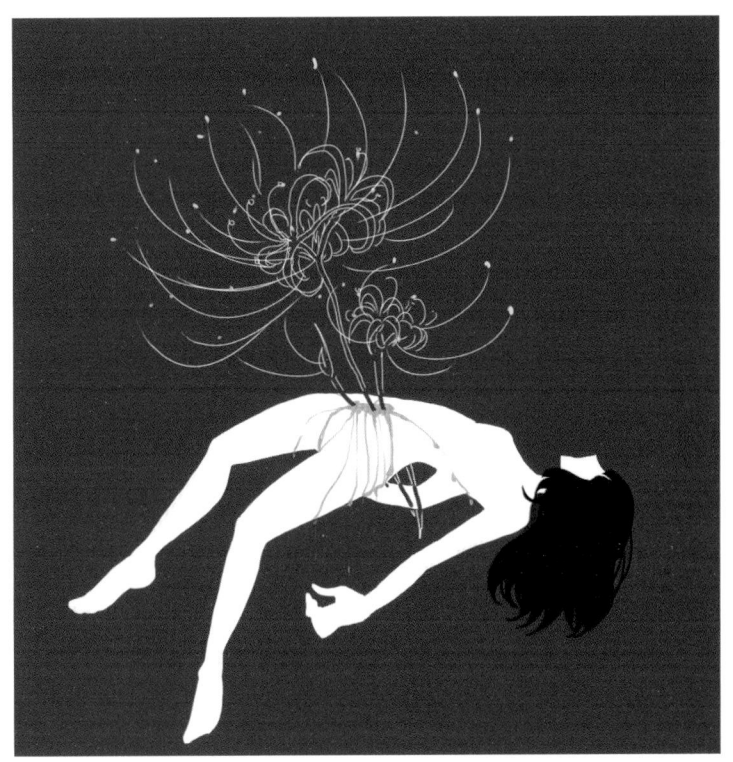

달거리, 배란통, 생리통

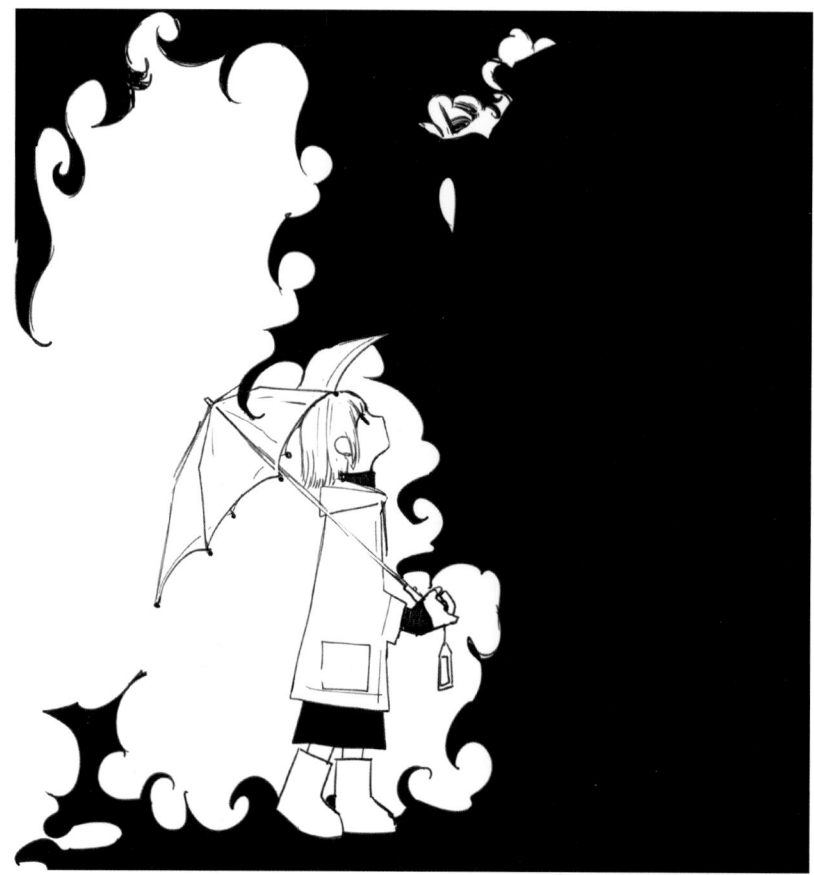

만남. 비오는 날. 두 사람

치는 속에서 온몸으로 써 가고 있는 자작나무 세계의 새하얀 문자들을 어찌 알겠습니까. 같은 세상에 살며 그대의 마음 한 자락도 제대로 읽지 못하는 마당에.

  가슴 뭉클하게 들었던 음악이 작곡이나 연주의 내력을 알고 나면 그 감동이 가실 때가 있지요. 가사도 모르고 원어로 듣는 오페라 아리아는 말할 수 없이 아름다운 환상의 세계로 이끄는데 그 뜻을 알고 나면 더는 자유롭고 아름다운 꿈은 꿀 수 없게 하더군요. 이름 모

를 아름다움이 많듯 이름이나 말의 중재 없이 그냥 그대로 가슴으로 받아들여야 좋은 것도 참 많지요.

뜻을 못 찾고 허허로이 흩어지는 소리들의 환한 실루엣 하얗게 왔다 온 듯 만 듯 스러지는 겨울 끝자락 햇살에 일렁이는 바람결 빛깔 눈 뒤집어�쓴 나무들이 털어내는 눈보라 맺혔다 풀어지는 의미와 소리의 무늬 아득히 나뉜 하늘과 땅 발돋움하다 끝내 무너져 내리는, 한 몸이었다 지금은 떨어져 사는 것들의 안쓰러운 자세 서로서로 부르다 하얗게 하얗게 흩어지는….

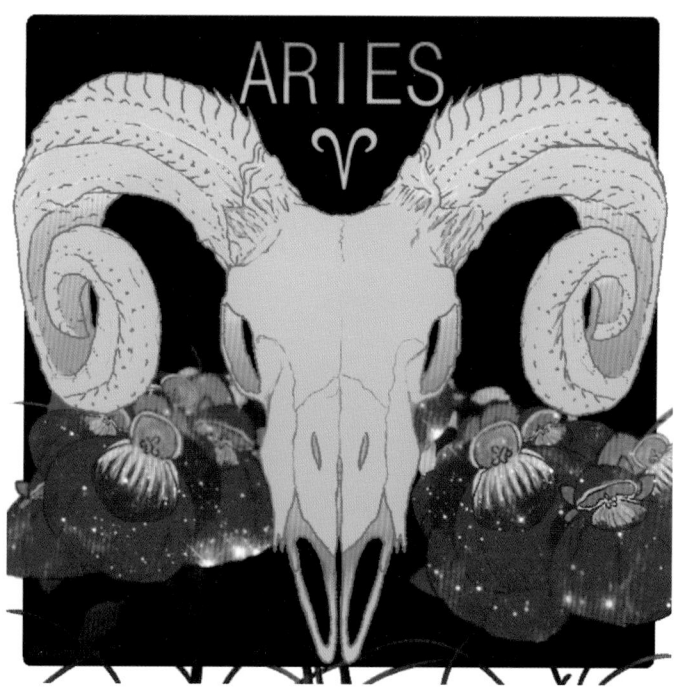

별자리- 양자리, 탄생화

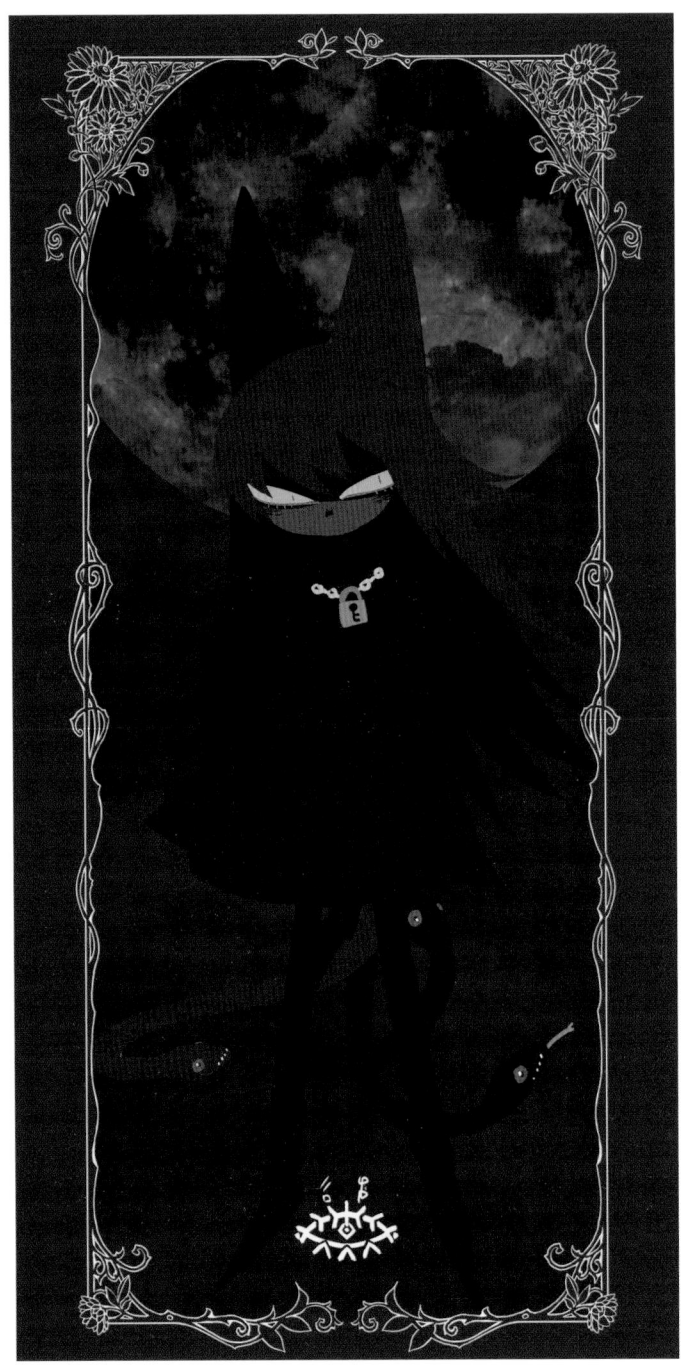

고양이, 뱀, 달빛,
사서, 가디언

군이 명명命名하여 뜻에 갇히고 싶지 않은 마음이 이런 의미도, 문맥도 흩트린 「ㅎ(히읗) 이미지」란 시를 터져 나오게 했습니다. 노자老子도 "도가도비상도道可道非常道"라며 언어로 전하는 것은 도나 실재가 아니라 했지요.

보리수 아래서 득도해 평생 말로써 불법을 펼친 부처님도 열반할 때 "나는 한마디 말도 하지 않았다"라고 하지 않았던가요. '사랑한다'는 고백으로 실제 사랑하는 그 깊고 넓은 마음 다 전할 수 없다는 것쯤은 우리 모두 익히 다 체득하고 있지 않은가요.

만년설산에 둘러싸인 중국 여강麗江에 가서 원주민인 나시족 담벼락에 그려진 동파문 상형문자를 보았습니다. 삼라만상 생긴 대로의 내력을 스스로 말하게 하는 문자 같았습니다.

하늘과 땅과 물과 불과 바람의 글자들이었습니다. 글자 속 사람들과 삼라만상은 피뢰침, 안테나 머리에 하나씩 꽂고 사랑과 그리움으로 몸서리치게 감전하는 글자였습니다.

그런 상형문자를 보며 뜻도 모르고 그냥 감전돼 왔는데 그대도 그런 문자 이미지를 그리고 있군요. 언어로 전할 수 없는 세계와 마음의 깊이를 알고 그대만의 방언 이미지를 그리고 있군요.

한글 자모인지 한자인지 일본 가타카나인지 알파벳인지 모를, 아니 세계 모든 언어의 조합 이미지로 대화를 나누고 있군요. 그래도 뜻이 잘 전해지지 않나 보네요. 한쪽이 그런 언어로 소통하려 하면 다른 한쪽은 못 알아듣겠다는 듯 난감한 표정으로 포기하고 있으니.

그러니 그대는 혼자서 그대만의 언어로 속뜻을 말하고 읽으려 하고 있군요. 그러면서 어떤 미사여구나 뜻깊은 언어로도 자신의 속 깊은 뜻은 펼 수 없음을 그림 한 장으로 깔끔하게 다시금 환기해 주고 있군요.

그래요. 그렇게 다 전할 수 없는 뜻과 이야기도 이미지, 그림은 다 전해 줄 수 있지요. 일러스트레이션이나 애니메이션은 물론 고전적 명화들도 언어가 해 줄 수 없는 그런 역할을 잘 해내고 있지 않습니까.

지금 이 편지를 쓰고 있는 이 시각, 동박새 한 마리가 창밖의 나뭇가지에 앉아 무언가를 지저귀고 있네요. 며칠 전 눈이 쌓여 온 천지가 은산철벽銀山鐵壁같이 빛나며 막막했던 이른 아침에 날아와 한참을 지저귀며 문득 모골을 송연하게 했던 작은 새입니다.

지난여름 두 마리 동박새가 창밖에 떨어져 있었어요. 날다 폭염에 목말라 떨어졌는지, 유리창을 하늘로 잘못 알고 부딪쳤는지 나뒹굴어져 있었지요. 접시에 물을 받아 두 마리를 올려놓고 나무 그늘에 둔 후 한참을 안쓰럽게 지켜봤지요. 몇 시간 후 한 마리는 살아나 날아갔고 한 마리는 끝내 살아나지 못했어요.

그때 살아서 날아간 새가 찾아와 고맙다고 인사하고 있다는 직감에 온몸이 찌르르 전율했지요. 그래 알았다고 아는 체하며 반가워했더니 며칠째 아침저녁으로 날아들어 한참을 지저귀다 가고 있네요.

그렇게 이른 아침부터 지저귀고 또 늦은 저녁 때 와서 지저귄다고 해서 동박새를 '머슴새'라 부르기도 하지요. 해가 지기 전에 일어나서 해 떨어지고 나서까지 일하는 부지런한 우리네 머슴 같아서요. 그렇지만 그 새는 내겐 단순히 머슴이라기보단 훨씬 더 많고 깊은 뜻을 지닌 새지요.

이 동박새의 이 지저귐을 대체 뭐라 말하고 형용해야 하나요? 천지간 한 몸이었다가 눈보라처럼 하얗게 흩어졌다 다시금 이어지곤 할 이런 기막히고도 질긴 인연들을.

외국 여행을 하며 말보다 이심전심以心傳心으로 통하는 눈빛과 제스처가 더 살갑고 뜻깊다는 걸 제대로 느꼈을 것입니다. 서로 말이 통하지 않는 그 안타까움이 더 많은 말들을 나누게 했음을 실감했을 것입니다.

자작나무와 눈과 설원의 고향인 러시아에는 몇 번 갔다 왔습니다. 시베리아 횡단열차도 타고 자작나무와 설원의 원시原始 공간을 달리기도 했습니다. 밤새 캄캄한 그 원시 공간을 달리다 해가 떠오를 무렵에 깨어나는 원시와 첫 대면하며 뜻 모를, 아니 형용하지 못할 많은 대화도 나눠 봤습니다.

아침 첫 햇살에 드러나는 자작나무 원시림. 그 쭉쭉 뻗은 아랫도리를 보며 그 어떤 언어

퍼리, 모에화, 수인화, 오너

의 중재 없이도 저절로 달아올랐습니다. 가도 가도 끝없이 펼쳐지는 새하얀 설원은 나를 순백의 판타지, 그 원시의 때 묻지 않은 세계로 단박에 들어가게 했습니다.

근래 들어 모스크바에서 닷새 정도 머문 적이 있습니다. 한겨울에 모스크바 외곽에 있는 숙소에 머물면서 전철을 타고 시내로 들어와 모스크바 대학교와 크렘린 광장 등에서 볼일을 보며 여행하는 일정이었죠.

전철역까지 10여 분 걸으며 휘몰아치는 북방의 눈보라와 추위도 만끽해 봤습니다. 그리고 눈 쌓인 붉은 광장과 크렘린궁과 러시아정교회 성당을 보며 설국의 동화 속으로 걸어들어가 보기도 했습니다.

붉은색 광장과 붉은색 벽돌로 올린 성바실리 성당의 양파 모양의 돔과 첨탑은 정말 아름답데요. 황금색 첨탑과 삼원색으로 두루두루 감아올린 돔은 마치 색색의 초컬릿과 과자로 지은 것 같은 동화 세계로 들어가게 하기에 안성맞춤이데요.

그 성당 앞과 옆에 서 있는 자작나무들. 한겨울인데도 가을물이 든 이파리들을 그대로 지니고 서 있는 자작나무들의 색감이 정갈하게 그런 동화, 환상, 신비의 세계로 이끌고 있데요.

그리고 크리스마스를 맞아서인지 모스크바 중앙역 그 깊고도 넓은 지하역 광장 천장에 꾸며 놓은 빛의 세상 루미나리에. 우주의 모든 별의 빛을 모아 놓은 듯한 그 빛의 색조가 바로 자작나무에서 본 색감이데요.

그대도 그런 자작나무 숲길을 걷고 있군요. 거칠 것 다 내쳐 버리고 그대가 추상해 놓은 쭉쭉 뻗은 자작나무 숲길을 목을 똑바로 세우고 눈은 휘둥그레진 채로 황홀하게 걷고 있군요.

그대가 입은 검정 치마, 흰 저고리와 길고 검은 머리의 무채색이 그런 자작나무의 색감을 더욱 빛나고 그윽하게 하고 있군요. 그러면서 눈빛으로 대화하며 자작나무 세상에 노랗게 동화돼 가고 있군요.

그런 자작나무와 크렘린 광장과 성당, 지하철 등을 안내하며 모스크바 여대생은 내게

뭔가를 설명하려 애쓰더군요. 러시아어로, 영어로 어떻게든 알아듣게 하려 열심히 뭔가를 이야기하더군요.

언어나 뜻이 아니라 그런 안타깝고도 열심히 하는 자세, 제스처가 내겐 더 많은 걸 이야기해 주었습니다. 돌아와 생각해 보니 그때 그 학생의 말을 잘 알아들었다면 나는 러시아와 붉은 광장과 자작나무를 제대로 실감하지 못했을 것입니다.

하얀 설원과 자작나무 숲의 빛나는 원시, 그리고 붉은 광장과 성바실리 성당의 판타지 세계는 말을 중재할 필요가 없지요. 아니 말이 없어야 그런 세계의 실감으로 들어갈 수 있겠지요. 그대와 나 그리움의 그 애타는 자세처럼.

오너 캐릭터. 양갈래, 구불구불, 리본

2차 Serial Experiments Lain, 육교, 지켜보는 사람, 마지막

# 자작나무 동안거(冬安居), 천수관음(千手觀音) 마음공부

눈이 쌓이고 또 쌓여 인제 용대리에서 내설악 백담사까지 올라가는 찻길이 끊겼더군요. 꽁꽁 언 흰 눈이 켜켜이 쌓인 구불구불한 백담 계곡 사이를 오르며 길 벼랑에 선 자작나무며 물오리나무들을 눈여겨 봤습니다. 매섭고 차가운 눈바람에 제 껍질을 피나게 벗기고 있는 그 나무들이 정말 눈에 밟히곤 했습니다.

그런 나무들의 난간 길을 따라 머리에 핏줄이 파르라니 비치는 앳된 스님들이 미끄러질까 봐 조심조심 내려오고 있더군요. 동안거를 끝내고 산문山門을 나와 속세로 내려가는 스님들이었습니다. 겨울 세 달 동안 외부와 완전히 차단된 채 토굴에서 피나게 참선 수행한 저 스님들은 대체 뭘 깨우치고 세상으로 나가는 걸까요?

그 깨침의 기미라도 알아 보려고 해제법회解制法會에 몇 번 참석해 큰스님들의 법문法文도 들어 봤습니다. "여기서 깨치고 얻은 것 입도 벙긋하지 말고 다 내려 놓고 가라"라고 하는데 뭔 말인지 도통 알 수 없었습니다.

그래 오로지 저 혼자, 자신의 힘으로 깨치는 게 참진의 세계라고만 알아 왔는데. 말이 아니라 이심전심 마음으로만 전할 수 있는 비의非議의 세계가 참진 세상이라 알아 왔는데, 그게 아닌가 봅니다.

눈에 짠하게 밟히는 제 허물 제가 피나게 벗기고 있는 자작나무 흰 껍질의 붉은 실핏줄과 승려들 삭발한 머리의 푸른 핏줄을 보며 동안거란 말이 제대로 실감되더군요. 본질인 참진 세상은 개념의 말이 아니라 무언無言의 실천이며 행위라는 것이 어렴풋이 인식될 법도 하더군요.

그런 본질을 찾아 얼마나 많은 책을 책상머리에서 읽어 왔고 또 생각해 왔던가요. 그러다 문득 붙잡힐 듯해서 생각으로, 말로 옮겨 놓으려면 가뭇없이 사라져 버리는 것들을.

밀랍 날개를 달고 해까지 날아오르다 날개가 녹아내려 추락한 옛 그리스 신화 속의 이카루스. 언어와 생각의 나래를 달고 본질 세계로 직격하려다 추락하는 꼴과 무에 다를까요.

찬란히 터지며 왔다 가뭇없이 사라지는 그 감각의 느낌, 실감이 변치 않는 실재요, 참진 세상일진데 무얼 그리 생각하고 개념화하며 전전긍긍해 왔던지. 그대를 향한 생각에 다치고 있는 이 아픈 마음처럼 말입니다.

그래, 석 달간의 동안거를 마치고 하산하는 그 앳된 스님들은 무엇을 깨쳤을까요? 부처님이 되는 성불成佛이 무얼까 또 곰곰이 생각하며 자작나무를 바라보니 아, 거기 부처님이 계시데요.

제 껍질 피나게 벗겨가며 본디의 백옥 같은 색깔로 되돌아가며 겨울 내내 만물의 봄을 예비하고 있는 자작나무. 큰 소나무가 털어내는 눈보라에도 그림자 하나 없이 햇살을 환하게 받고 있는 자작나무가 그대로 부처님이 돼 가고 있데요.

나는 자작나무의 그런 모습에서 부처님을 보아왔지만 어디 자작나무뿐이겠어요. 봄을 예비하며 겨울을 아프게 살아내는 만물이 모두 부처님 모습일 것을. 그래 처처불상處處佛像, 우주 만물이 다 부처님이라 하지 않습니까.

가을에도 내내 그랬지만 그대를 보내고 떠나온 겨울에도 끙끙 앓으며 참 많이도 그리워하고 생각했습니다. 그리움과 사랑이 삶의 모든 것일 진데 그 깊이를 재고 또 재며 그 한량없는 깊이가 두렵기까지 했습니다. 엷은 유리처럼 투명하면서도 금방이라도 깨질 것같이 위태로운 깊이의 실존에 몸서리치기도 했습니다.

그래도 그런 생각들을 놓아 버리면 허방, 허탕, 허무일까 두려워 잠도 못 자고 벌떡 일어나 뜬눈으로 지새운 밤도 많았습니다. 그런 발병인자發病因子는 그대를 향한 그리움임이 분명하지만 아니데요. 탐욕과 집착과 망상에 빠진 내 자신이더군요.

지금 나는 나를 끝없이 괴롭히는 그런 마군魔軍들과 처절히 싸우고 있답니다. 이제 그런 싸움의, 비참의, 추악함의 바닥을 치고 있는 것 같습니다. 곧 올라와 더 큰 사랑의 세계와 만나겠지요. 동안거에서 해제된 스님들의 파르라니 핏줄 선 머리를 보며, 눈보라 속에 피나게 제 살 껍질을 벗기는 자작나무를 보며 그걸 깨닫고 있습니다.

삼보일배三步一拜의 모습이 떠오릅니다. 정치인들이나 어떤 단체에서 무얼 참회한다며 하는 것이 아니라 정말 아무 생각 없이 온몸으로 밀고 나가는 삼보일배를 하는 것을, 티베트 고산 설원에서 본 적이 있습니다.

집을 나온 후 반년간 옷이 다 헤지고 몸도 다 찢겨져 가면서도 언 땅에 온몸으로 엎드렸다 일어나 절하고 다시 엎드렸다 가는 삼보일배. 그 온몸으로 보여 주는 행위야말로 무상無償과 무심無心의 간소하면서도 처절한 실천의 본보기가 아니겠습니까.

아무런 바람이나 생각이 없는 무심으로 하는 게 가장 좋은 마음공부겠죠. 나와 일반이 으레 빠지게 마련인 아집我執으로 인한 세상에 대한 갈망과 원망보단 아무런 생각 없이 세상과 자연의 흐름에 순하게 맡기는 마음이 훨씬 어렵고도 깊은 것이겠지요.

그렇게 지내노라면 평화와 평안이 저절로 찾아들고 좋은 일이 찾아오는 것이 순리 아니겠습니까. 그걸 뻔히 알면서도 아, 어렵네요, 어려워 이리 또 마음이 아파 오는 것 아니

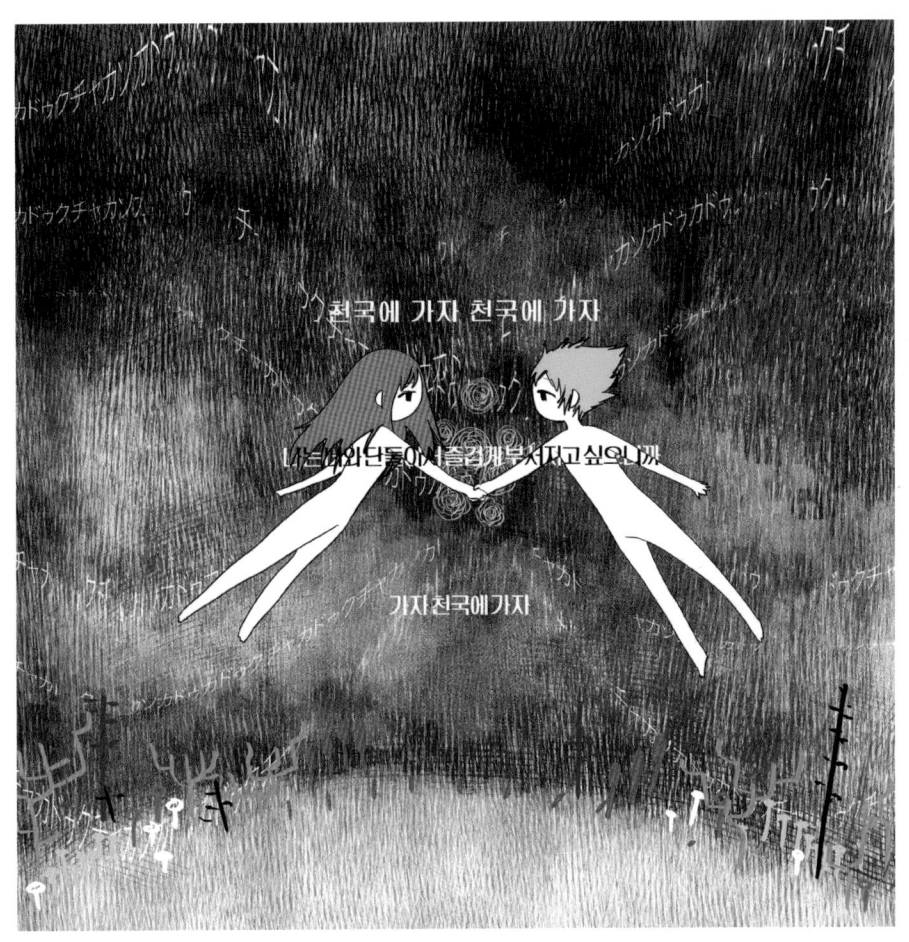

(2차 창작 -노래, 키쿠Op, 하츠네 미쿠) 키쿠Op, 노래, 천국에 가자, 두 사람, 결혼, 사랑

파티, 종이조각, 시선

겠습니까.

일체유심조一切唯心造라 했던가요. 삼라만상은 다 마음이 지어낸 것이니 세상사 마음 먹기에 달렸단 말이지요. 그러나 어디 마음이 그리 쉽게 먹어지는 것입니까. 비워지는 것이겠습니까.

내 마음 하나 잘 먹고 비우고 다스리기가 얼마나 어려운 일인지 우리는 살아오며 무척 잘 알고 있지 않은가요. 어린이 같은 마음, 본디의 마음으로 돌아가려 해도 완고하게 똬리 튼 아집을 버리기 너무도 힘들지요.

그래서 마음공부를 더욱 열심히 해야겠습니다. 그래서 지난가을부터 빠진 마음의 지옥으로부터 빠져나와야겠습니다. 내 마음이 지은 그대라는, 그리움이라는 집착의 망상, 마귀를 떨쳐내야 되겠습니다.

그랬습니다. 지난 수백 일의 지옥 속에서 그대가 마귀인 줄 알았습니다. 그대를 향한 그리움이 탐욕이고 집착이고 망상이고 그런 게 다 마군인 줄 알았습니다.

그러나 이제 조금은 알 수 있을 것도 같습니다. 지옥 같은 나날들이, 생각하면 할수록 더욱 빠져드는 지옥이 이제 그런 마귀, 마군들과도 친구기 되라 하고 있습니다.

그런 것들이 찾아들면 피하지 말고 오는 대로 받아들이라고요. 우리가 무서워하는 귀신들을 도사들은 잘도 부리고 같이 놀아도 주지 않습니까.

그래야만 만남도 이별도 없는 그리움과 사랑을 누릴 수 있을 것입니다. 그래야만 그대는 마귀가 아니라 보살이나 천사가 될 수 있을 테니까요. 이렇게 난 지금 그것들과 싸우며 마음공부를 하고 있답니다.

그래야만 아픔 없는 사랑의 세계를 열 수 있다는 것을 믿고 온몸으로 싸우고 있습니다. 나를 위한 사랑이면서 그대에게 진정한 그대를 돌려 주는 그런 사랑을 위해. 그리하여 관음보살 흉내라도 내보려고요.

그대도 마군들과 싸우며 마음공부를 열심히 하고 있군요. 그대의 수없이 변형되는 천수천안관음보살 이미지들이 그것을 여실히 보여 주고 있네요.

그대, 그대도 갇혀 있네요. 뱀처럼 똬리 튼 아집에 사로잡혀 있네요. 그런 자신을 구제해 달라 손을 내밀고 있군요. 울면서 참회하면서. 그대 내미는 손을 수많은 손이 내려와 잡아 주려 하고 있군요.

아, 그런데 당신을 괴롭히는 똬리 튼 뱀은 바로 그대 자신이었군요. 그대의 아집이요, 성격, 캐릭터였군요. 빨간 눈에 예쁜 목걸이를 한 뱀 한 마리가 그렇게 말해 주고 있네요. 흑백의 대비와 농암濃暗으로 잘 드러나는 뱀의 비늘처럼 그 상반相反의 짙고 엷음으로 드러나는 게 우리네 성격임도 알게 해 주고 있네요.

그런 그대의 마음공부가 이제 많은 사람이 내미는 손을 잡아 주고 있군요. 현란한 욕계欲界, 색계色界의 고통에 빠진 인간들의 고통을 수많은 눈으로 하나하나 다 살펴서 구제해 주고 있군요.

그러다 그대는 마침내 천수천안관음보살의 경지에 들어앉아 있군요. 말없이 가부좌를 틀고 앉아 그윽하게 우주 삼라만상을 순환시키고 있군요. 천 개의 손으로 천 개의 색계를 피어나게 하고 그 색깔, 성깔마다의 고통과 아픔을 다 보듬어 보살피고 있군요.

그래요. 그대의 이런 그림을 보며 마음공부를 잘하고 있습니다. 그리움이, 어찌해볼 수 없는 성질이 빚어내는 아픔이 이렇게 보살 경지에 이르게 하고 있음을 그림으로 실감 나게 보여 주고 있군요.

그런 그대의 그림들을 보며, 눈보라 속에서 제 살 껍질 피나게 벗겨 가는 자작나무를 보며 마음공부를 더 열심히 해야겠습니다. 이제 고통의 나락에서 그 밑바닥을 치고 올라와야 되겠습니다. 갈애渴愛가 아니라 순정한 그리움과 사랑을 위해.

2차창작-염라(달의하루)

2차 노래, 뮤직비디오, 염라(1+2)

# 동지(冬至), 추위와 긴 밤의 나락에서 솟구치는 희망

함박눈이 펑펑 오네요. 목화솜 같은 함박눈이 소담스럽게 내리는 날이면 겨울이라도 포근한데 오늘은 춥네요. 눈도 많고 추운 겨울다운 겨울을 제대로 보여 주고 느끼게 하는 오늘이군요.

맞아요. 오늘이 동지예요. 동지冬至, 겨울이 극에 이른다는 절기 이름다운 날씨네요. 본격적인 여름 하지夏至 때부터 햇빛이 차츰 짧아지다 노루 꼬리만큼만 남고 밤이 가장 길게 되는 날이 동지지요.

해가 가장 짧고 밤이 가장 긴 이 동짓날이 인류 보편적으로 가장 큰 명절이었어요. 우리의 설날이 원래는 동짓날이었고 또 세계 각지에서도 동지 카니발을 열어 해의 힘을 북돋워 주었지요.

"동지는 명일이라 일양이 생도도다/시식으로 팥죽 쑤어 인리와 즐기리라/새 책력 반포하니 내년 절후 어떠한고/해 짧아 덧이 없고 밤 길기 지루하다."

일 년 열두 달 농촌 사람들이 해야 할 일과 풍속을 한 달 한 달 나눠 노래한 「농가월령가農家月令歌」 중 11월령의 한 대목입니다. 밤이 가장 길고 어두운 동짓날 '일양—陽'이 생긴다는 것이죠. 우주와 삶의 운행 법칙을 밝힌 〈주역〉에

겨울. 여행

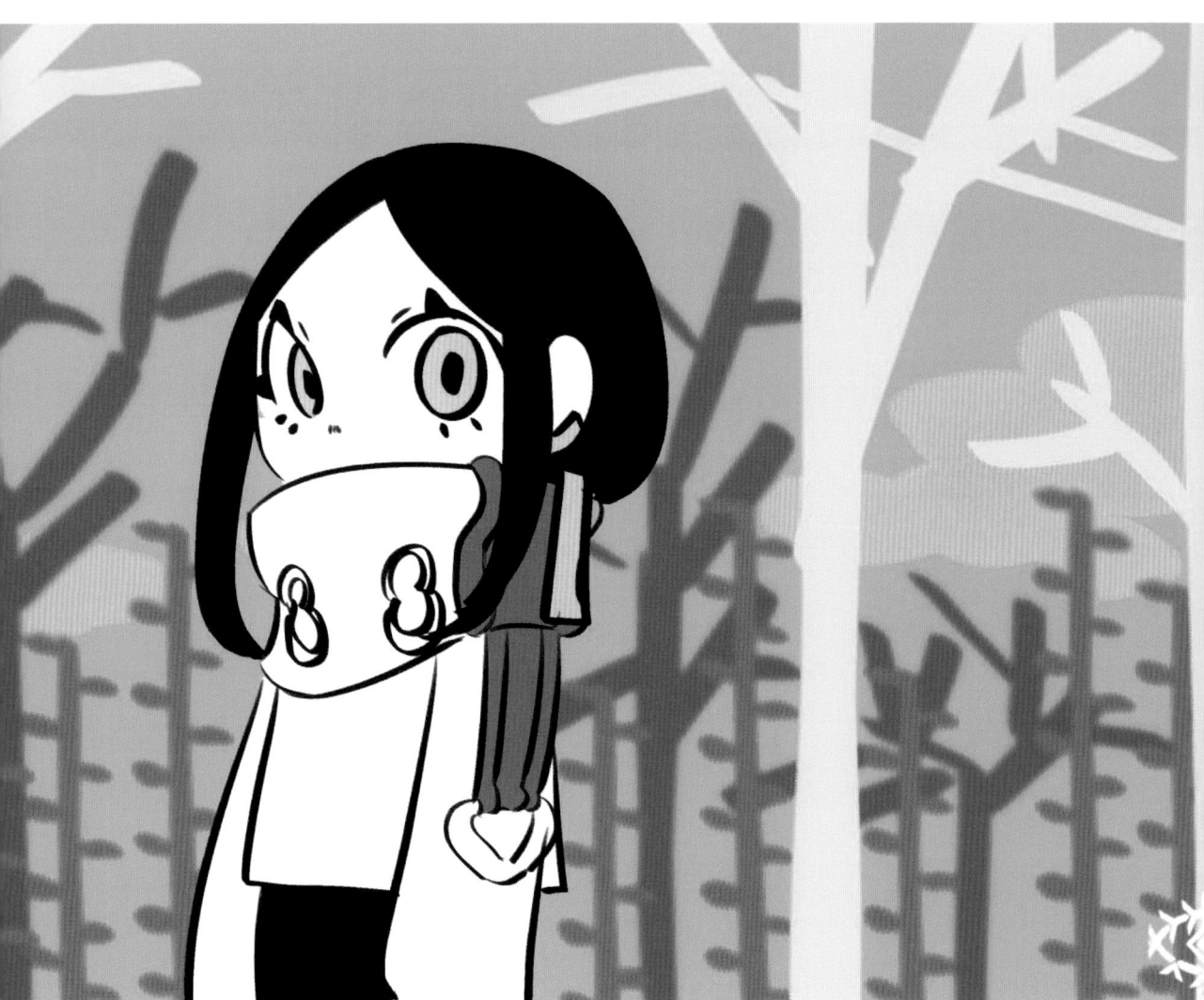

서도 하짓날에 음陰이 나오고 동짓날에 양陽이 나온다고 했습니다.

해가 가장 길고 뜨겁게 달아오른 하지, 그래 양의 절정에서 음이 나옵니다. 밤이 가장 길고 추운 동지, 음의 절정에서 양이 나온다는 것이 동양철학의 정수입니다.

그래서 달도 차면 기울고 화무십일홍花無十日紅이라 하지 않습니까. 끝없는 추락과 비상이 어디 있겠습니까. 바닥을 치면 그다음엔 오르고, 천장을 치면 내려오는 게 섭리 아니겠습니까.

태양이 밑바닥을 치고 올라오는 날, 태양이 죽음까지 이르렀다 부활하는 날이 동지지요. 그래서 이날을 한 해의 시작인 설날로 보고 팥죽에 새알심을 넣어 끓어 먹으며 나이를 한 살 더 먹었지요. 하늘의 천문을 보고 길흉화복吉凶禍福과 날씨를 재는 관상감에서 새 달력을 만들어 배포하는 날이 동짓날이지요.

「농가월령가」에서는 또 겨울의 절정, 계절 음식으로 팥죽을 쑤어 이웃들과 나눠 먹으며 즐긴다고 했습니다. 그래 나도 역병疫病이나 흉한 재난은 피하고 복을 빌며 새해를 맞이하기 위해 팥죽을 사러 전통 시장에 갔지요. 할머니 두 분이 쑤어서 파는 동지팥죽은 길게 늘어선 손님들에게 금방 금방 팔려나가 다시 쑤고 쑨 죽을 한참 기다리며 사다가 먹었지요.

아주 오래전부터 내려온 동짓날 민속은 오늘날에도 그렇게 긴 줄로 이어지고 있데요. 화를 물리치고 복을 빌기 위해, 절망의 끄트머리에서 이젠 희망을 꿈꾸기 위해서겠죠.

동짓날 날씨가 온화하면 새해에 흉년이 들고 역병으로 사람이 많이 죽고, 눈이 많이 오고 추우면 풍년이 든다고 믿어 왔습니다. 겨울은 겨울답게, 여름은 여름답게 계절과 절기의 순리에 따라 살라는 것이겠죠. 올 동짓날에는 이렇게 눈 많고 추우니 새해엔 좋은 일 많겠네요.

"동짓달 기나긴 밤 한허리를 둘러내어/춘풍 이불 아래 서리서리 넣었다가/어론님 오신 날 밤이여든 구비구비 펴리라."

동짓날 긴 긴 밤이면 누구든지 떠올릴 황진이의 시조입니다. 「농가월령가」에서는 "해 짧아 덧이 없고 밤 길기 지루하다"라고 했는데 그 지루한 밤에 오실 임을 그리워하며 살가운

춘몽春夢을 꾸고 있군요. 지루한 음의 절정에서 춘풍 이불 아래서 임과 함께 태양을 낳으려 하고 있군요.

그대는 이 긴긴 밤에 무얼 하고 있나요? 그대의 그림처럼 따뜻한 차 한 잔 마시면서 추운 동짓날 까만 밤을 감상하고 있는 건가요? 밤하늘에 뜬 달을 흑백으로 대비하며 겹쳐 놓아 음이 양을 낳고 있는 것으로도 보이네요. 하얀 나뭇가지에는 빨간 점들을 찍어가며 신생新生과 봄을 예비하고 있고요.

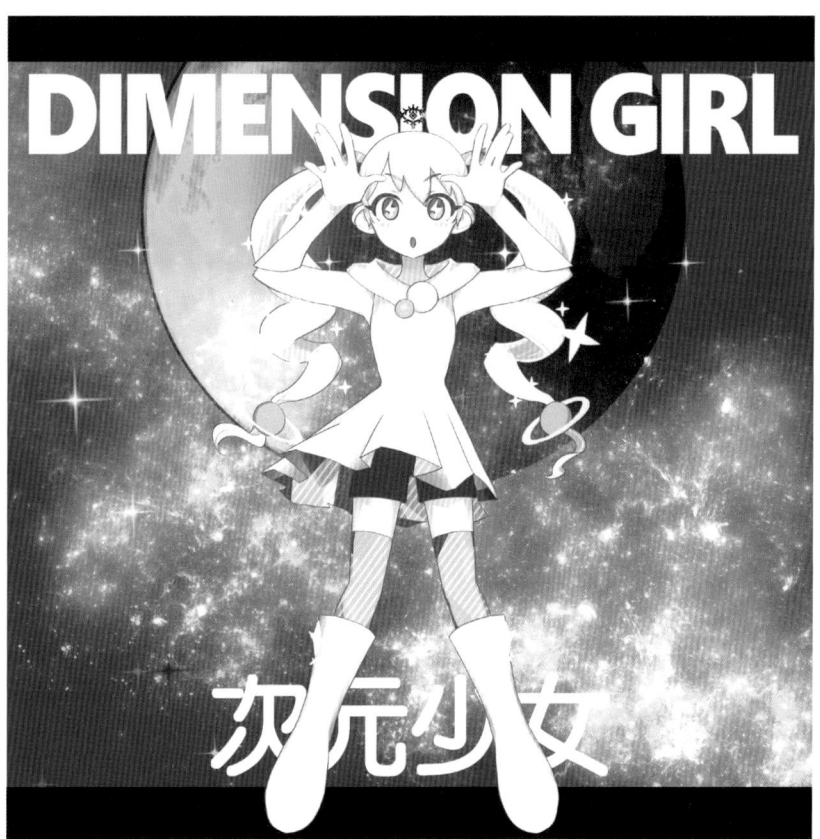

2차창작-차원소녀 아공간 코네루

151

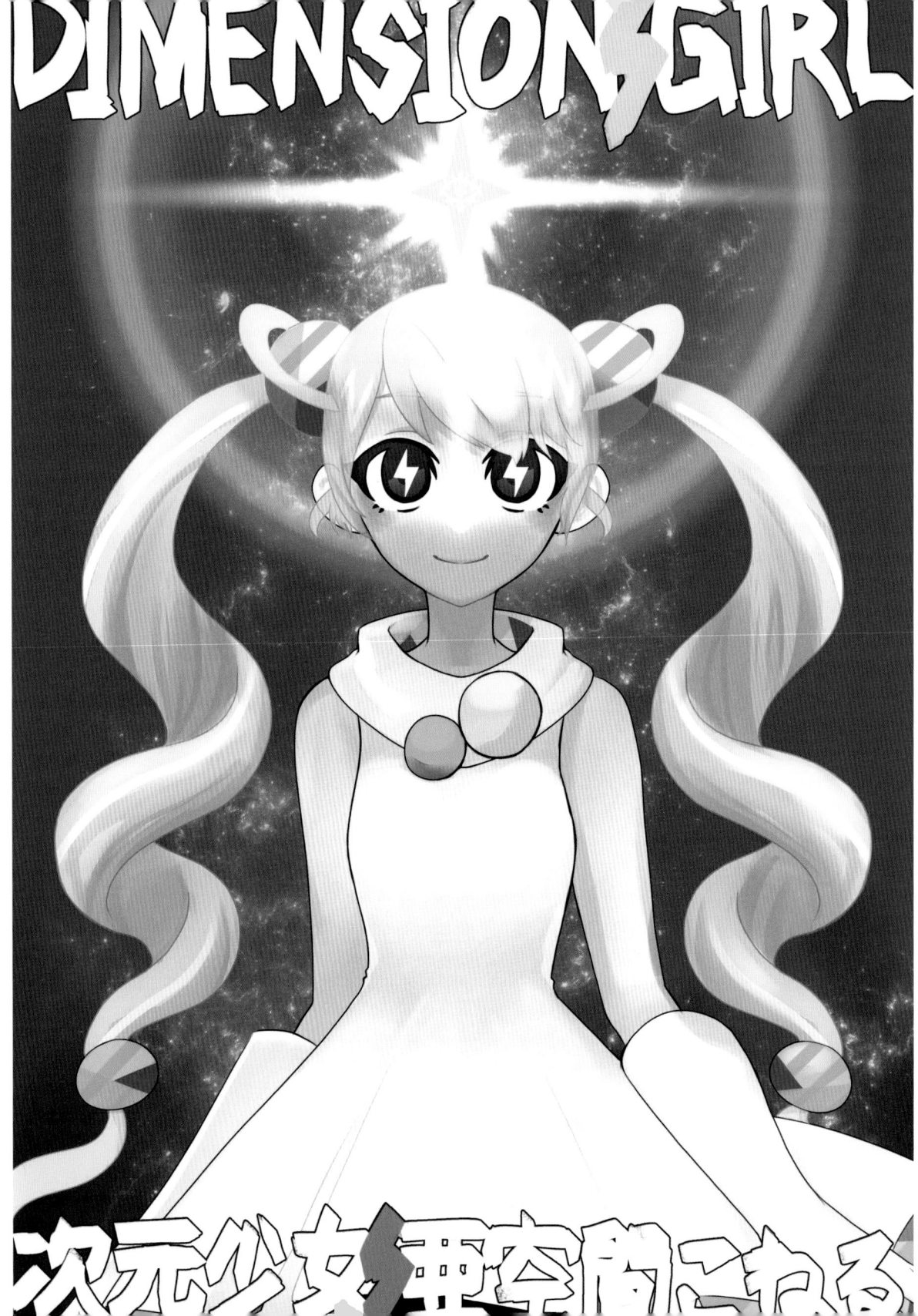

차를 마시고 있어 단순한 감상인 줄 알았는데 동짓날의 원형을 무의식중에 드러내고 있는 명상이군요. 눈 지그시 뜨고 귀는 쫑긋 세운 채 동지가 제 내력을 스스로 들려 주게 하고 있군요.

또 다른 그림에선 기나긴 까만 밤의 바닥을 쳤으니 이제 날아오르는 꿈을 꾸고 있군요. 까만 날개 활짝 펴고 저 하늘로 비상하고 있군요. 머리에 온갖 색깔의 꽃으로 꾸민 화관을 쓰고 허리띠도 꽃으로 두르고 오색찬란한 세계를 향해 날개를 활짝 펴고 있군요.

그래요. 동짓날 긴긴 밤의 절정에서 누구든 그런 꿈을 한번은 꾸었을 것입니다. 까만 어둠에서 빛으로 날아오르는 꿈을요. 그런 밤이면 나는 베토벤을 듣곤 합니다.

작곡가로서 청력을 잃는 등 그 모든 역경을 이겨내며 완성한 5번 「운명」과 9번 「합창」 교향곡의 볼륨을 최대로 키워 놓고 감상합니다. 절망의 끄트머리에서 힘차게 울려 퍼지는 희망의 합창, 그리고 끝끝내 저버려서는 안 될 인간의 그리움과 아름다움을 향한 필하모닉심포니에 온몸으로 울컥, 울컥 감동하며 듣곤 합니다.

또 이런 긴긴 밤에는 밤에 하는 일에 대해 생각도 해 봅니다. 예전에는 밤이 참 좋았습니다. 그대와 같은 비상의 꿈을 꿀 수도 있고 찬란히 밝아오는 아침을 기다리는 것도 좋았으니까요.

그래서 밤새우며 이리저리 생각도 많이 해 보고 글도 많이 쓴 밤이 많았습니다. 아니 작심하고 내밀한 무슨 글을 쓰려면 꼭 모든 것이 차분해지고 조용해지는 밤에 써야만 되는 줄 알았습니다.

그런 야간형 인간인 제가 언제부턴가 새벽형 인간으로 바뀌었습니다. 모든 것이 사라지고 조용해 오로지 내 자신 깊숙이 내려가 혼과 교류하며 밤새 쓴 글들. 아침에 찬찬히 다시 보면 아니었습니다. 무슨 귀신들이 와서 쓴 글 마냥 난삽하고 나와도 소통이 되지 않았습니다.

그렇습니다. 밤은 음의 시간이고 귀신들이 활동하는 시간이지요. 낮은 양의 시간이고 뭇 생명이 깨어나 활동하는 시간이란 걸 실감했습니다. 밤새 쓴 글들을 아침이면 고쳐 나가거

나 찢어 버리면서 새벽형 인간으로 넘어왔지요.

자연의 순환, 우주의 리듬을 타고 삼라만상과 교류하는 것이 더 깊고 넓은 삶을 살게 합니다. 동녘이 붉어져 오며 떠오르는 태양의 기미를 알고 일찍 일어나는 뭇 새의 지저귐과 함께 하루를 시작하면서부터 밤새 나 혼자의 혼만 파들어가는 것은 망령이란 걸 뒤늦게서야 깨달은 것도 다행이지요.

동짓날 밤은 우주의 운행 섭리이고, 또 우리 인류가 아득히 오랜 시절부터 체득해 각인돼 내려온 원형과 민속이므로 그런 걸 여실히 깨닫게 해주고 있죠. 이런 동지를 지나면서 이제 한 해를 정리하고 새해를 맞이할 준비를 해야겠죠. 그냥 흘러가는 세월이 무심하고 심심해 세월을 뭉텅 잘라 묵은해, 새해로 나누는 것은 아니지요. 다 우주의 운항, 자연의 섭리에 따른 것 아니겠습니까. 우주와 자연과 한 몸 한 혈육인 우리도 마땅히 그런 섭리와 리듬에 따라야 하겠지요.

연말을 맞아 온천을 찾아갔습니다. 몸 깨끗이 씻고 새해를 맞으려고요. 좋은 일이든 나쁜 일이든 텅텅 다 털고 비워 놓고 새해의 것들로 하나씩 채우려고 설악산 한 자락에 푹 파묻혀 외지고 조그마한 온천에 갔습니다.

한 해 동안 고단했던 몸을 노천온천에 푹 담가 놓으니 이산 저산에서 "딱, 따르르르…" 하고 딱따구리 숨넘어가는 소리가 들립니다. 뭐에 그리 쫓기고 있는지. 나 역시 일에, 나이에, 세월에, 그리움에 그리 쫓기지는 않았는지 딱따구리가 부산하게 나무 쪼는 소리가 반성케 합니다.

한 해를 한참 돌아보고 반성하고 씻고 하다 보니 서산마루 공제선의 휑한 나무 틈새로 해가 지고 있습니다. 나뭇가지에 해 모가지가 걸려 피가 낭자하게 흐르는 듯 붉게 지고 있습니다. 째각, 째각 초 단위로 매듭지어 놓고 시간의 올가미에 옥죄는 삶의 이미지를 보는 것 같아 안타까워 그런 삶도 반성했습니다.

온천에서 돌아와 컴퓨터를 켜니 초기 화면 검색창에 '태백산 눈꽃'이란 말이 반짝반짝 뜨네요. 그런 광고성 검색창의 유혹에 빠진 적은 없는 것 같은데 이 연말의 겨울이라서 그런

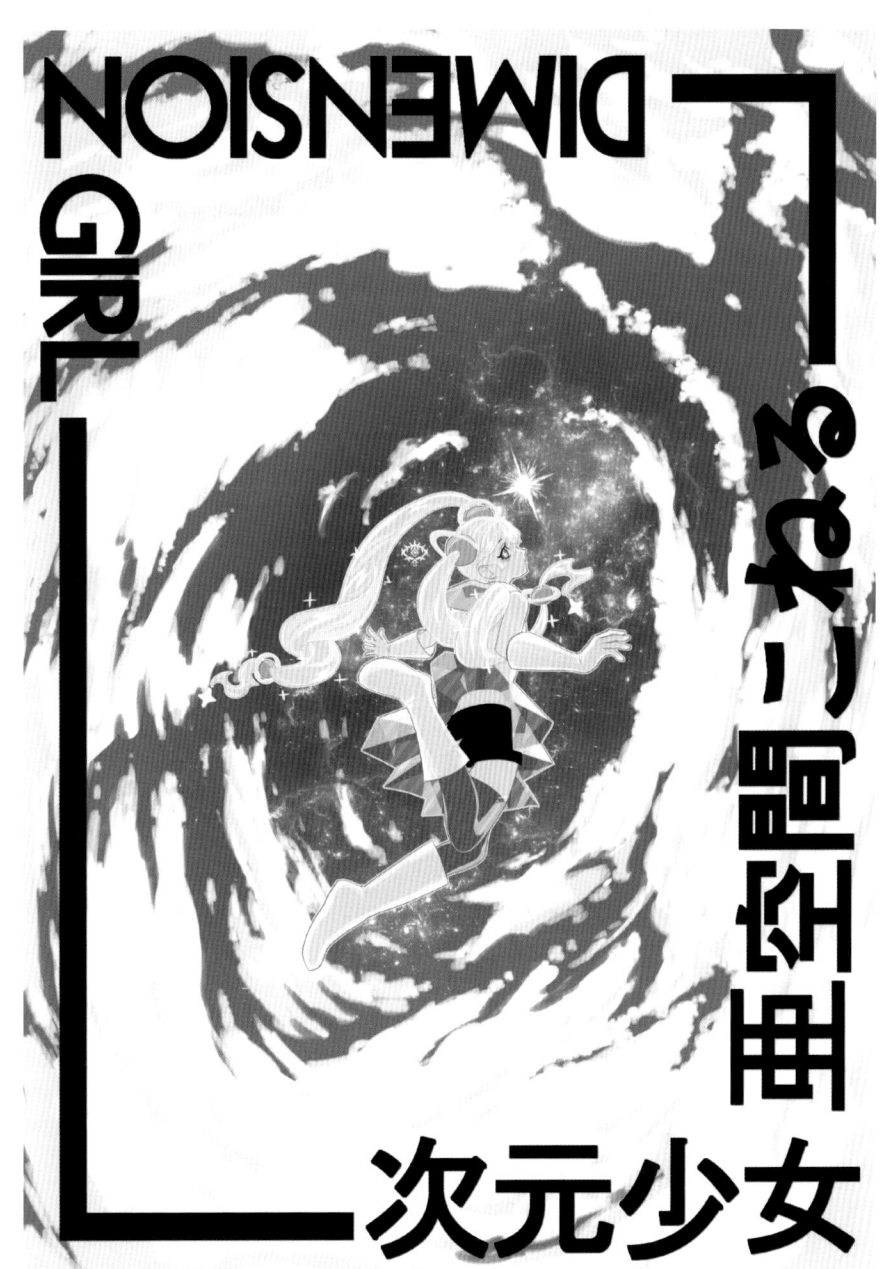

(2차 창작 - 차원소녀 아 공간 코네루)

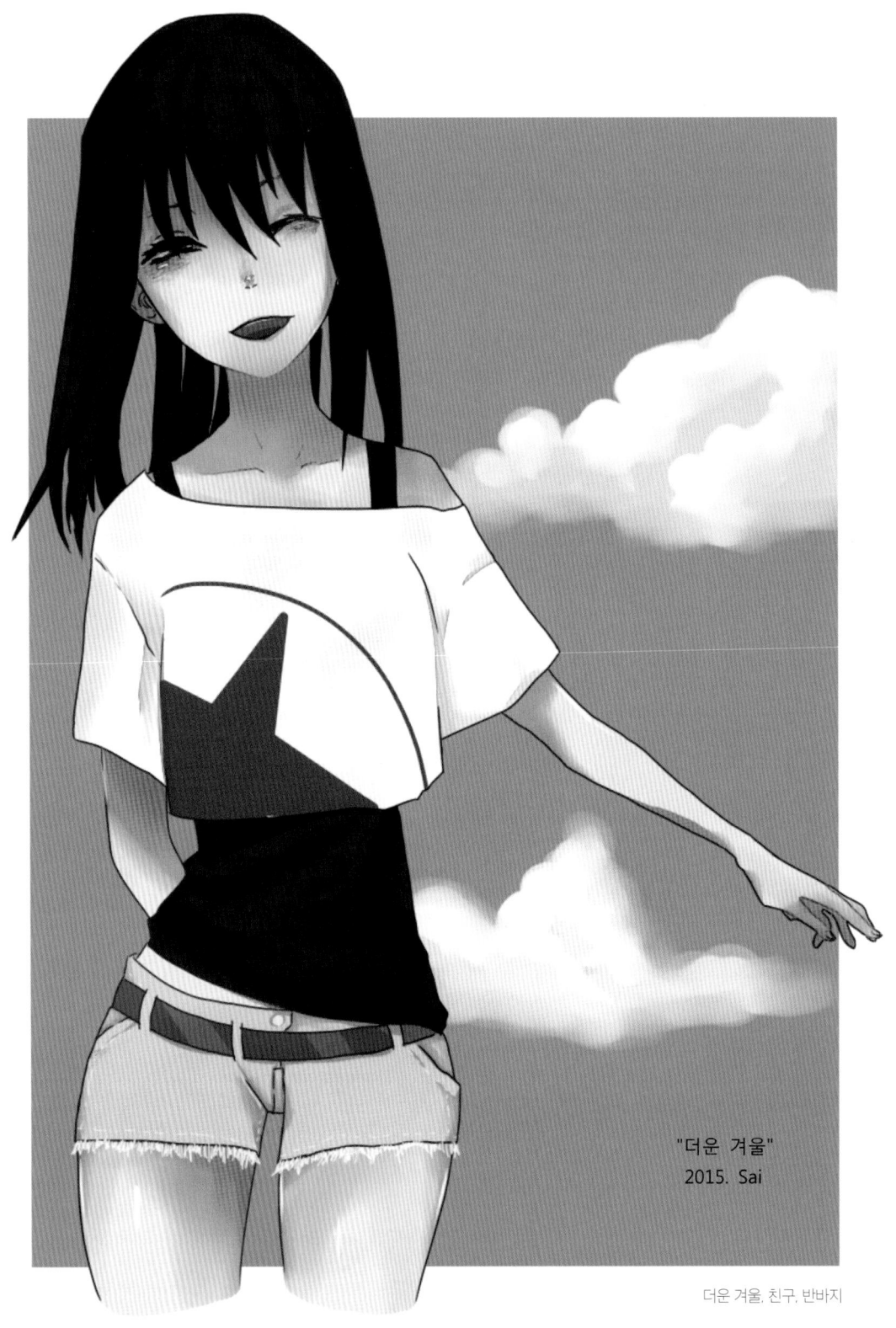

"더운 겨울"
2015. Sai

더운 겨울. 친구, 반바지

지 그냥 치고 들어갔습니다.

그동안 나는 태백산을 너무 무시해 왔었습니다. 우리 신화나 전설에 나오는 태백산은 우리 천손天孫 민족의 옛 활동 무대로 보아 천산산맥이나 히말라야산맥의 어느 높은 산이지 이곳 한반도의 태백산은 아닐 거라 여겼거든요.

그런데도 그 창을 열어 보고 무박 2일 관광 코스에 들어가 보니 새벽에 눈 덮인 태백산에 올라 해맞이를 한다는군요. 정말 눈, 귀, 마음을 열어 놓고 순백의, 영원의 기를 한번 받고 와야겠다는 생각이 와락 드는군요.

정상에 올라 눈 아래 겹겹이 펼쳐져 나가는 산 능선들과 그 아래 계곡 계곡에 잠긴 운무雲霧도 보고 싶네요. 작은 나무 나무마다 하얀 눈꽃도 피어 있겠고 털어낼 것 털어내지 못하고 가지가 찢어지거나 쓰러진 설해목雪害木도 있겠고요.

산 듯 죽은 듯, 아니 삶과 죽음을 넘어 수천 년 동안 서 있는 고사목枯死木을 만나면 큰절도 올리고 싶네요. 심란한 잡생각, 묵은해는 다 털어버리고 그렇게 의연하고 영원한 새해를 맞이하면 참 좋겠네요.

# 봄이 오는 여울목에서 기다리는 그대여

서해 아산만, 천수만 등지를 돌며 철새들이 날아오르고 내리고 하는 모습을 봅니다. 가을에 겨울이 오는 추운 곳으로 무리 지어 찾아온 철새들. 이제 봄이 멀지 않은지 또다시 더 추운 먼 곳으로 가기 위해 비행 연습을 하는 것처럼 수천수만 마리씩 대열을 지어 날아오르곤 합니다.

그중엔 북쪽 구만리 하늘을 향해 나는 연습을 하는 기러기 대열도 있을 것입니다. 천산산맥, 아니면 그 너머 파미르고원 저 어디메 혹은 시베리아 바이칼 호수까지도 가겠죠.

북녘이 원향原鄉인 우리 민족의 그리움의 신성한 표식인 솟대에 올라 앉은 새가 바로 기러기입니다, 지금도 집과 마을 앞에 서 있는, 북쪽으로 향한 기러기나 그 대열의 형상이 솟대로 높이 서 있지 않습니까.

아, 그런 기러기를 따라 나도 그들의 고향 여기저기를 가 보았습니다. 천산산맥의 높은 봉우리들로 둘러싸여 하늘과 맞닿은

기쁨. 까마귀염소. 대화

언젠가

고산분지에 하늘호수가 있데요. 백두산 천지天池만한 호숫가의 나무 가지 가지에는 우리네 소원을 비는 하얀 소지燒紙들이 함박눈송이처럼 매달려 있고요.

그 너머 북쪽 드넓은 바이칼 호숫가에는 나무 장승들이 줄지어 서 있데요. 빨강, 파랑, 노랑, 하양, 검정의 오방기를 흩날리고 있데요. 동서남북, 그리고 내 마음속으로 그리움을 휘날리고 있었습니다.

그런 장승들과 오방색과 하얀 소지 등이 그곳이 기러기의 고향임을 말해 주고 있었습니다. 그러면서 그런 곳이 하늘의 자손이라는 우리 민족의 원향임을 여실히 보여 주고 있었습니다.

우리는 예부터 먼 먼 고향, 어머니, 그리고 그 무엇을 향한 사무친 그리움을 기러기로 형상화해 솟대 위에 신성하게 올려놓았지요. 혼인할 때도 나무기러기를 앞세워 신랑·신부를 맺어 주며 핏줄 속에 대대로 전하고 있는, 그리움의 후예가 우리입니다.

아산만에서 기러기의 비행 대열, 안행雁行을 바라보면서 문득 가장 춥고 외로울 때 피어오르는 꽃, 수선화가 떠올랐습니다. 새해에 들어서자마자 수선화가 무더기 무더기로 피어오르기 시작했다는 제주도발 꽃 소식과 함께 날아오르는 기러기의 날개, 날개들이 수선화꽃 이파리, 이파리와 겹쳐 보였기 때문입니다.

"그대는 차디찬 의지의 날개로/끝없는 고독의 위를 나르는/애닲은 마음.//또한 그리고 그리다가 죽는,/죽었다가 다시 살아 또다시 죽는/가엾은 넋은 아닐까.//부칠 곳 없는 정열은/가슴 깊이 감추이고/찬바람에 빙그레 웃는 적막한 얼굴이여!//그대는 신의 창작집 속에서/가장 아름답게 빛나는/불멸의 소곡.//또한 나의 작은 애인이니/아아, 내 사랑 수

선화야!/나도 그대를 따라 저 눈길을 걸으리."

그러면서 위와 같은 김동명 시인의 시 「수선화」에 작곡가 김동진이 곡을 부친 가곡의 소프라노 멜로디가 들려오는 듯했습니다. 조수미 등 당대 최고의 소프라노들이 가녀린, 끊일 듯 이어지는 애잔한 목소리로 이 시를 즐겨 부르며 그리움을 깊이깊이 환기하고 새기게 하고 있지요.

노래 가사인 시는 수선화를 바라보며 시인이 수선화와 일체가 되고 있는 서정시의 한 전형입니다. 그러면서 또 읽고 들을 때마다 나도 그리움으로 하여 그 시와 노래와 일체가 됨을 실감하기도 하지요. 나뿐 아니라 모든 사람도 그럴 것입니다. 그리움의 전형을 노래하고 있으니까요.

나는 그리워하는데 임은 아랑곳하지 않습니다. 그래서 '부칠 곳 없는 정열', 나 홀로만 그리워하는 '애닲은 마음', '가여운 넋'이지만 그래도 빙그레 웃고 있습니다.

짝사랑이지만 그리워하고 사랑하는 마음은 순수이고 자존이어서 적막하지만 빙그레 웃고 있습니다. 그런 수선화의 얼굴, 시인과 그대와 나의 그런 얼굴이 그리움 본디의 민얼굴 아니겠습니까.

눈 속에 홀로 피어올라 그리움의 원형으로 남은 수선화. 우주의 창생 이래 그랬고, 인간으로서의 우리네 핏속을 이어져 내려오는 그리움의 실체는 죽었다 깨어나도 또다시 그리움만 남는 것 아니겠습니까.

나는 이렇게 간절한데 그 간절한 그리움을 몰라 주는 임을 향한 원망마저도 빙그레 웃으며 껴안는 순정의 그리움. 그러하기에 인간은 수선화같이 깨끗하고 자존과 지존의 그리움의 꽃이 되는 것 아니겠습니까.

'그대는 신의 창작집 속에서/가장 아름답게 빛나는/불멸의 소곡.' 그렇습니다. 그대는, 그대를 향한 나의 그리움은 우주 삼라만상 속에서 가장 아름답게 빛납니다. 아니 뭇 생령이 그리움 하나로 가장 아름답게 빛나는 영원의 존재가 되는 것 아니겠습니까.

그리워 그리워하다가 끝내 시들어 죽어 다시 피어서도 그리워하다가만 또다시 죽고 사

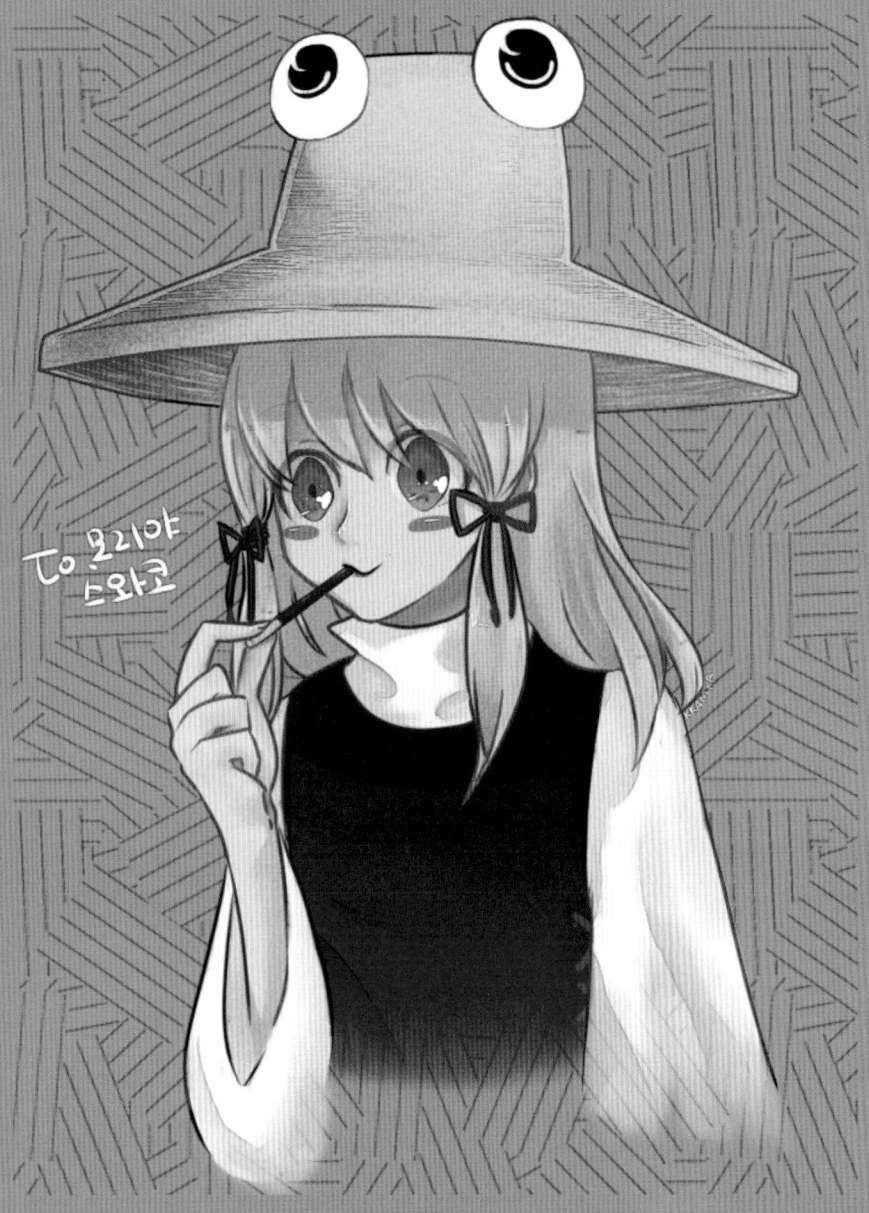

To. 모리야 스와코

"동방 Project 스와코"
2014. Sai

마녀, 비어 있음. 티파티

는 하염없는 그리움의 가엾은 넋. 그래 그런 그리움의 가엾은 넋이 불멸의 소곡小曲이 되어 오늘도 소프라노로 불리고 수선화로도 피어오르고 있지 않습니까.

그리워하다가 죽은 그 넋이 수선화로 피어났다는 데에서는 옛 그리스의 나르키소스 신화가 떠오르지요. 물속에 비친 자신의 미모를 연모하고 그리워하다 그 물속에 빠져 죽은 미소년 나르키소스의 넋이 수선화가 됐다는 그리스 신화. 해서 수선화의 학명도 'Narcissus'가 됐습니다.

우리말로도 수선水仙, 물가의 신선이니 추운 날 물가 습지에서 외롭게 핀 수선화를 바라보는 마음에는 동서고금이 다르지 않나 봅니다. 그대도 그런 수선화 같은 자화상을 그렸군요.

수선화 잎 색깔 같은 옥빛으로 흐르는 물에 그대 얼굴 꽃처럼 비치는군요. 파란색, 빨간색 가는 선으로 얼굴 모습만 간소하게 크로키해 놓았군요. 그 가는 선 얼굴의 넓은 여백에 물빛이 투명하게 비치네요.

멀리서부터 햇살 반짝이며 흘러오고 있는 윤슬도 다 받아들이고 있는 얼굴이네요. 물의 흐름을 투명하게 다 받아들이면서도 비울 건 다 비운 얼굴과 머리카락, 그 간소한 선이 자존을 지키면서도 그리운 모습을 한없이 더 그리워하게 하네요.

설도 지나고 이제 입춘立春입니다. 봄의 문턱에 들어섰습니다. 그 문턱에 '입춘대길立春大吉, 건양다경建陽多慶'이란 입춘첩을 붙여 놓고 대문과 마음을 활짝 열어 놓습니다. 새봄에는 좋고 경사스러운 일만 들어오라고요. 그리움도 여전하면서도 더욱 정갈하고 평안해지라고요.

봄이 어디쯤 오고 있나 보러 여울목으로 나가 봅니다. 봄이면 언 물살 녹아 흐르고 버들개지 피고, 여름이면 물살이 더욱 빨라지는 여울에 버드나무가 새파란 가지들을 휘휘 늘

어뜨리지요,

가을에는 갈대의 은빛 물결이 출렁거리고, 겨울에는 흰색 홀씨를 펄펄 날리며 흰 눈을 뒤집어쓴 채 흐르는 여울. 계절 따라 바뀌며 물살과 함께 흘러가는 그 계절의 빛살과 색조를 보러 여울로 나갑니다.

여린 연둣빛 꽃빛이 어른거려 설레는 봄, 열병처럼 펄펄 끓어오르는 여름, 보내기 차마 아쉬워 가슴 조이는 가을, 보내고 그리움만 하얗게 쌓인 겨울이 함께 흐르고 있군요.

그런 여울목에서 학 한 마리가 외다리로 서서 꿈쩍도 하지 않고 기다리고 있군요. 봄빛에 물들어 가는 그리움은 사계절 흐르고 있는데요. 그런 여울목에 한참을 앉아 거기에 빠진 내 얼굴 골똘히 들여다보며 「학鶴여울」이란 시를 씁니다.

그럼 그대여, 내 그리움이여 안녕!

**머물지 못하는 봄이어도 좋아라.**

**초록 아니어도, 낙엽으로 흩어져도, 선 채로 얼어붙어도 좋아라.**

**아직은 다 내주며 이리 여울져 흘러도 좋아라.**

**여울목 가는 다리 목 빼고 하얗게 기다리는 너,**

**아직은―**

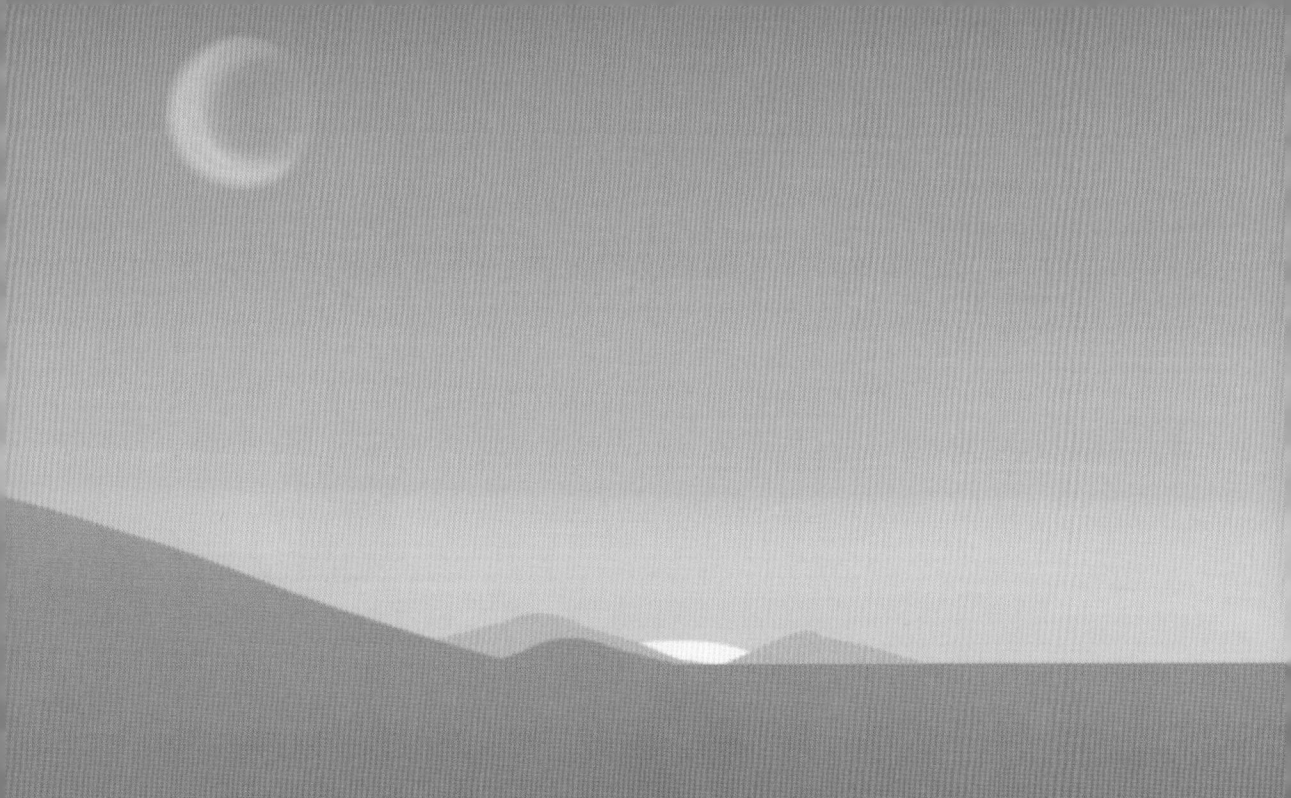

"여우의 사막"
2014. Sai

# 고통을 뚫고 올라오는 행복이 그린 그림

그림을 그릴때는 행복감도 중요하지만 우울감도 중요하다. 하지만 그렇다고 밑도 끝도 없이 행복하거나 우울하면 좋지 않은 그림이 나온다. 행복한 와중에 검은 각설탕 같은 우울함 한 스푼이나, 심연 속으로 가라앉을 만큼 우울할 때 내려오는 실낱 같은 행복. 죽고 싶지만 살고 싶은 고통을 즐기며 그림을 그리면 잘 그려진다.

휘몰아치는 바다의 태풍 아래의 물 속은 고요하듯 그렇게 감정의 파도에 잠수하면 이리저리 원초에 가까운 그림이 잔뜩 나온다. 내 그림들에는 이렇다 할 뚜렷한 주제는 없다. 그때 그때 부딪치는 감정을 연소해서, 깎아서 나온 것이기 때문이다.

내가 그린 그림들을 보면 과거의 흑역사를 본 것 마냥 '아! 내가 왜 이렇게 그림을 그렸지, 왜 이렇게 있었지' 하며 즐거워하는 것도 좋아하지만 나는 과거에만 머물러 있는 것을 좋아하지 않는다. 그렇다고 해서 먼 미래에 눈을 돌리기엔 너무 막연하고 벅차다.

그래 지금 숨쉬고 있는 현재에, 나름대로 충실히 살고 있다. 내 그림들은 그런 현재의 주제와 감정을 담고 있다. 그런 매양의 현재의 주제와 마음을 그리고 있으면서도 원초와 원형에 가까운 그림들이 나오고 있는 것이다. 그런 제 그림에서 독자 여러분 나름의 고통과 행복의 기억과 상상력을 펼치시길 빈다.

# Lee Dahye &
# Lee Kyeungchull

그리움의 햇살 언어 2